21世纪普通高等学校数字媒体技术专业规划教材精选

动画运动规律

周彦鹏 孟庆林 编著

清华大学出版社
北京

内 容 简 介

本书是全面介绍动画运动规律理论和实践内容的教材，是编者多年教学实践和研究的总结。本书对动画运动规律的理论内容进行了翔实的讲述，并且在其中穿插了大量的教学范例。本书以实践为主、理论为辅，理论与实践相结合，内容丰富，图文并茂。

全书共分为5章，第1章介绍动画制作的基础知识、基本概念、学习方法等；第2章介绍由迪士尼动画总结出来的典型的动画运动规律；第3章介绍人物的运动规律，人物的走跑跳、对白、情绪刻画等内容；第4章介绍动物的运动规律，分别讲述兽类动物、鸟类动物、两栖类和爬行类动物的运动规律；第5章介绍自然现象的运动规律，包括风、雨、雪、雷电、烟汽、爆炸等。本书每一章都有学习提示，并有本章小结和课后练习题。

本书适合作为高等院校动画、游戏设计、数字媒体等专业的专业课教材，也可作为动画、游戏、数字媒体设计爱好者的自学用书。

本书封面贴有清华大学出版社防伪标签，无标签者不得销售。
版权所有，侵权必究。举报：010-62782989，beiqinquan@tup.tsinghua.edu.cn。

图书在版编目(CIP)数据

动画运动规律/周彦鹏，孟庆林编著. --北京：清华大学出版社，2016(2022.8 重印)
21世纪普通高等学校数字媒体技术专业规划教材精选
ISBN 978-7-302-44256-1

Ⅰ. ①动… Ⅱ. ①周… ②孟… Ⅲ. ①动画—绘画技法—高等学校—教材 Ⅳ. ①J218.7

中国版本图书馆 CIP 数据核字(2016)第 153296 号

责任编辑：刘向威　王冰飞
封面设计：文　静
责任校对：徐俊伟
责任印制：杨　艳

出版发行：清华大学出版社
网　　址：http://www.tup.com.cn, http://www.wqbook.com
地　　址：北京清华大学学研大厦A座　　　邮　编：100084
社 总 机：010-83470000　　　　　　　　　邮　购：010-62786544
投稿与读者服务：010-62776969, c-service@tup.tsinghua.edu.cn
质量反馈：010-62772015, zhiliang@tup.tsinghua.edu.cn
课件下载：http://www.tup.com.cn, 010-83470236

印 装 者：三河市龙大印装有限公司
经　　销：全国新华书店
开　　本：185mm×230mm　　印　张：10.25　　字　数：246千字
版　　次：2016年9月第1版　　　　　　　　印　次：2022年8月第7次印刷
印　　数：4801～5800
定　　价：35.00元

产品编号：064104-02

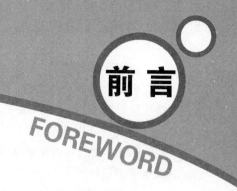

　　动画是一门综合性艺术，它结合了电影和美术的艺术形式。动画有广泛的用途，它在娱乐、广告、工业、教育等领域都有大量应用，另外，电影中的特效、游戏和网站等也都依赖于动画技术。动画的本质在于运动，这种运动是人为创造出来的，那么人为创造出来的运动动作如何做到合情合理，这就要求动画师必须掌握动画运动的技巧和规律。

　　动画运动规律是制作动画片的各种动作的基本准则，它贯穿于动画设计与制作的整个过程，不论是制作原画，还是制作动画，始终需要动画运动规律的指导。动画片中的动作不仅要动起来，而且要动的合理，要符合运动的规律。动画运动规律是动画师必须掌握的知识，是动画工作人员专业素养的重要组成部分，是高等院校动画专业课程体系的必修课程。

　　如果要制作出精彩的动画片，就要求动画师有好的表现手法和设计，使动作和镜头能够清晰地呈现在大银幕上面。另外，动画师要能够控制好动画中的动作节奏，不仅要表现出角色的动作，还要能够通过动作表现出角色内在的意志、情绪等内容。

　　本书介绍了动画运动的基本规律，有助于读者学习动画运动的基本原理和技巧。本书最大的特点是全面和详细，"全面"讲述了各种运动规律的要领和技巧，"详细"介绍了各种运动规律的细节，分类讲解，条理清晰，富有逻辑性。本书第2章以迪士尼的动画十二法则作为出发点讲述了典型的动画运动规律，这些观点对于动画片中任何动作的设计都具有基础性的指导意义。第3章、第4章和第5章对动画片中最常见的人物、动物和自然现象的运动规律做了详细的介绍。如果说第2章的内容是基础性指导原则，那么后面3章的内容则是具体的事物的运动，不仅遵循基础性指导原则，还具有各自运动的特点。本书介绍的动画运动规律力求简洁和直观，讲解每一个运动规律的知识点，并配有大量的实例图片，有单帧图，也有序列图，使读者能够体会到运动规律的演变关系和内在含义。

动画运动规律是一门实践性非常强的学科，读者在掌握了运动规律基本理论的基础上要进行大量的制作实践，要经过充分的练习，不断积累经验，这样才能真正掌握动画运动规律，创作动画才能得心应手。

本书共分为5章，第1章介绍动画制作的基础，第2章介绍典型的动画运动规律，第3章介绍人物的基本运动规律，第4章介绍动物的基本运动规律，第5章介绍自然现象的基本运动规律。

本书由周彦鹏编写，孟庆林参与了编写，最后由周彦鹏统稿。在本书的编写过程中，作者参考了大量的书籍和资料，在此对原作者表示衷心的感谢。本书中还引用了一部分来自网络的图片，由于种种原因没有联系到原作者，如果原作者看到可以联系本书作者。在本书参考文献中列出了主要的参考书籍，但限于篇幅，难免有不周到的地方。由于本书的编写时间仓促，难免出现错误，恳请广大读者和同行给予批评指正，以便日后加以改进。

本书从申请清华大学出版社应用型本科多媒体系列教材到批准立项以及在写作和出版过程中，得到了天津理工大学中环信息学院、南开大学滨海学院、天津商业大学宝德学院的大力支持和帮助，在此一并表示感谢，同时感谢清华大学出版社的编辑为本书的出版付出的辛勤劳动。

<div style="text-align:right">

编　者

2016年5月

</div>

目 录
CONTENTS

第 1 章 动画制作基础 ·· 1

1.1 动画发展简史 ·· 1
1.2 动画的基本原理及分类 ··· 22
 1.2.1 动画产生的基本原理 ·· 22
 1.2.2 动画的分类 ·· 23
1.3 动画的制作流程 ··· 23
1.4 动画的制作工具 ··· 25
 1.4.1 动画纸 ··· 25
 1.4.2 定位尺 ··· 25
 1.4.3 拷贝台 ··· 26
 1.4.4 铅笔 ·· 27
 1.4.5 规格框 ··· 27
 1.4.6 摄影表 ··· 27
 1.4.7 动检仪 ··· 31
1.5 动画运动规律与时间的掌握 ·· 31
 1.5.1 研究内容及基本概念 ·· 31
 1.5.2 时间 ·· 34
 1.5.3 空间 ·· 35
 1.5.4 速度 ·· 36
 1.5.5 节奏 ·· 37
1.6 动画运动规律的学习方法 ··· 39

1.7 动画运动规律的评价标准 ……………………………………………………… 39
1.8 本章小结 …………………………………………………………………………… 40
作业题 1 ………………………………………………………………………………… 40

第 2 章 典型的动画运动规律 …………………………………………………………… 41

2.1 牛顿运动定律在动画中的应用 ………………………………………………… 41
2.2 拉伸与挤压 ……………………………………………………………………… 44
2.3 次要动作 ………………………………………………………………………… 51
2.4 曲线运动 ………………………………………………………………………… 52
 2.4.1 弧形曲线运动规律 ………………………………………………………… 52
 2.4.2 波形曲线运动规律 ………………………………………………………… 55
 2.4.3 S 形曲线运动规律 ………………………………………………………… 58
2.5 预备动作 ………………………………………………………………………… 59
2.6 追随与重叠 ……………………………………………………………………… 62
2.7 重量规律 ………………………………………………………………………… 65
2.8 夸张与变形 ……………………………………………………………………… 68
2.9 因果关系 ………………………………………………………………………… 71
2.10 慢入与慢出 ……………………………………………………………………… 72
2.11 吸引力规律 ……………………………………………………………………… 73
2.12 本章小结 ………………………………………………………………………… 74
作业题 2 ………………………………………………………………………………… 74

第 3 章 人物的基本运动规律 …………………………………………………………… 75

3.1 人体结构分析 …………………………………………………………………… 75
3.2 人物行走的运动规律 …………………………………………………………… 77
 3.2.1 行走规律 …………………………………………………………………… 77
 3.2.2 走路的动作分解 …………………………………………………………… 81
 3.2.3 走路的造型 ………………………………………………………………… 85
 3.2.4 前进行走和循环行走 ……………………………………………………… 89
 3.2.5 走路的透视变化 …………………………………………………………… 90
3.3 人物奔跑和跳跃的运动规律 …………………………………………………… 91
 3.3.1 人物奔跑的运动规律 ……………………………………………………… 91
 3.3.2 人物跳跃的运动规律 ……………………………………………………… 95

3.4 人物的对白和情绪刻画 ··· 96
　　　　3.4.1 人物的对白 ··· 96
　　　　3.4.2 人物的情绪刻画 ··· 99
　　3.5 本章小结 ··· 102
　　作业题 3 ·· 102

第 4 章　动物的基本运动规律 ··· 103
　　4.1 动物的身体结构分析 ··· 103
　　4.2 兽类动物的基本运动规律 ·· 104
　　　　4.2.1 兽类动物的特点 ··· 104
　　　　4.2.2 爪类动物的走路、跑步和跳跃运动规律 ························· 106
　　　　4.2.3 蹄类动物的走路、跑步和跳跃运动规律 ························· 112
　　4.3 鸟类动物的基本运动规律 ·· 116
　　　　4.3.1 鸟类的身体结构分析 ··· 116
　　　　4.3.2 飞鸟 ·· 117
　　　　4.3.3 家禽 ·· 123
　　4.4 鱼类动物的基本运动规律 ·· 125
　　　　4.4.1 鱼类的身体结构分析 ··· 125
　　　　4.4.2 各种类型鱼的运动规律 ·· 126
　　4.5 两栖类和爬行类动物的基本运动规律 ··· 128
　　　　4.5.1 有足类爬行动物的运动规律 ·· 129
　　　　4.5.2 无足类爬行动物的运动规律 ·· 130
　　　　4.5.3 两栖类动物的运动规律 ·· 131
　　4.6 本章小结 ··· 131
　　作业题 4 ·· 132

第 5 章　自然现象的基本运动规律 ·· 133
　　5.1 风的运动规律 ··· 133
　　5.2 火的运动规律 ··· 136
　　5.3 水的运动规律 ··· 139
　　5.4 雨的运动规律 ··· 143
　　5.5 雪的运动规律 ··· 145
　　5.6 雷电的运动规律 ·· 146

5.7 烟汽的运动规律 …………………………………………………………… 148
5.8 爆炸的运动规律 …………………………………………………………… 151
5.9 本章小结 …………………………………………………………………… 153
作业题 5 …………………………………………………………………………… 153

参考文献……………………………………………………………………………… 154

第 1 章

动画制作基础

本章学习目标
- 了解动画发展的简单历史。
- 熟悉动画的基本原理。
- 熟悉动画的制作工具。
- 掌握动画运动规律的基本概念。

本章首先介绍了动画的简要发展历史、动画的基本原理和动画分类,介绍了制作传统动画使用的工具,然后讲述了动画运动规律的基本概念以及对时间的掌握,最后讲述了动画运动规律的学习方法和评价标准。

1.1 动画发展简史

1. 动画发展的萌芽时期

在遥远的旧石器时代,人类就有表现动态世界的愿望。经过考古发现,旧石器时代的人类在石头上、骨头上、墙壁上刻画出各种不同的动物或人物形象以及动态变化的画面,说明他们对表现现实生活中的动态事物有浓厚的兴趣。考古学家在西班牙北部山区的阿尔塔米拉洞穴、卡斯提罗洞以及法国、意大利等国的洞穴里发现了大量壁画。图1.1所示的是"八条腿的野猪",可以看到正在奔跑的猪有很多条腿,以描绘出野猪是运动中的形象,表现猪在飞速地奔驰;图1.2所示的是"奔跑的野牛",它也是人类尝试使用石块等绘画工具来捕捉动作的图画。这些洞穴图画的题材和形象大部分是人类狩猎的过程或者是被猎取的动物形象,是先人的情感渗透,表达的是人类当时的生活,也是一种思维的表达方式。

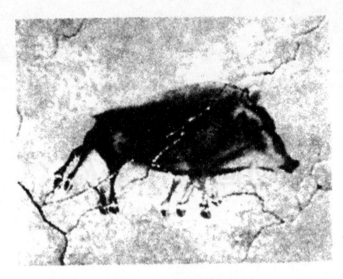

图1.1 八条腿的野猪

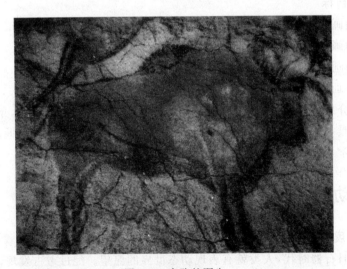

图1.2 奔跑的野牛

　　又如在古埃及和古希腊的帝王陵墓里,墙壁上描绘的是古希腊勇士摔跤的画面,通过一组连续性的动作画面让人能够感受到动的过程,画面表现非常生动,动作表达非常流畅。

　　图1.3所示的是古希腊的陶瓶,上面的画面巧妙地利用了旋转的方式,在固定的空间中添加了时间的概念,为静止的画面注入动画元素。当以一个合适的速度旋转时,这些画面就成了流畅的活动影像。图1.4所示的是在我国青海马家窑发现的距今四五千年的舞

蹈纹彩陶盆，上面画的是手拉手在河边舞蹈的人物，画面中有三组人，每组边上的两个人物形象的手臂上画了两条动态线，表现出了连续的动作。图1.5所示的是16世纪出现的"手翻书"，在每页书的边缘画上动作，随着书页的翻动，静止的画面就会运动起来。

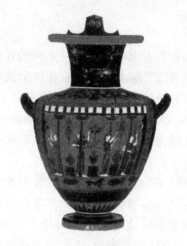

图1.3　陶瓶

图1.4　舞蹈纹彩陶盆

图1.5　手翻书

从这些例子可以看出,这些题材的艺术作品表现的是做一件事情的经过或者表现被猎取动物的动态形象。人们尽量使原来静止的形象产生视觉上的动感,尽量让画面具有动态。这充分说明了古艺术家试图通过固定的图画来再现动物或人物的活动,这就被我们认为是最早的动画萌芽状态。

2. 动画发展的探索时期

随着时代的发展,科学家和艺术家们开始用一系列的连续图画来创造活动影像的实验,17世纪阿塔纳斯·珂雪发明了"魔术幻灯",它是一个铁箱,里面放置一盏灯,在箱子的一边开一个小洞,在洞口安装透镜,然后把一片绘有图案的玻璃放在透镜后面,灯光透过玻璃和透镜把图案投射在墙上。17世纪末钟安斯·桑改进了魔术幻灯,把许多玻璃画片放在旋转盘上连续播放,这样出现在墙上的影像可以形成一种运动的幻觉。由此,魔术幻灯和动画有了初步联系。

1824年,英国人彼得·罗杰在《移动物体的视觉暂留现象》中提出,形象刺激在最初显露后能在视网膜上停留一段时间,当各种分开的形象以一定的速度连续出现时,视网膜上的刺激就会叠加起来,从而会形成连续进行的形象。英国人约翰·A·派里司据此发明了"幻盘",如图1.6所示,当它转动起来时,人的眼睛还保留着刚才闪过的画面,紧接着又出现下一幅画面,看到画面组合在一起,产生了一个全新的画面,但是形成的画面感觉还不是真正的动画。

图1.6 幻盘

1832年比利时科学家约瑟夫·普拉托发明了"诡盘",即在镜子里观看的锯齿形的圆盘。图1.7所示的是诡盘,它的外盘边缘画有连续的动作形象,内盘中心有可以活动的固定转轴,当圆盘快速转动的时候,人们透过对面的镜子可以看到活动起来的形象。

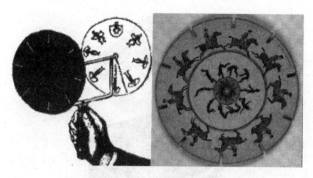

图 1.7 诡盘

1834 年英国人霍尔纳发明了"走马盘",也就是在硬纸上面画一连串的形象,如图 1.8 所示。

图 1.8 走马盘

1877 年法国人埃米尔·雷诺发明了"多重反射镜",并申请了专利。该装置把画好的图片按照顺序放在机器的圆盘上,把一些镜片放在转动轴的边缘,围在可旋转的中心附近,这样圆盘上的长条纸卷上每张单独的画面就可以反射在每块镜片上,产生不同的形象,这被认为是动画形态的雏形。之后雷诺改进了"多重反射镜",如图 1.9 所示,每幅图通过光线反射在镜子上,又通过透镜将图像放大,把这些连续动作的画投射到屏幕上,画面就动起来了。人们利用这个装置放映了《更衣室旁》、《丑角和它的狗》等作品。

1888 年,爱迪生发明了一部可以记录连续动画片的仪器。他先将图像在卡片上处理好,然后显示在一种机器式的手翻书的妙透镜上,使用一套手摇杆和机械轴心带动一盘册页,加上透镜把画面放大,使影像的长度得到了延伸,产生了丰富的视觉效果。

1895 年,电影正式诞生了。动画与电影在技法上和机械层面上有所交叉,这个时期的艺术家们在技术与艺术上仍然在不断地进行着探索。1895 年,法国的卢米埃尔兄弟发明了电影机,首先公开放映电影,使人们可以在同一时间看到事先拍好的影像,这对动画电影起到了重大的推动作用,将动画电影带入了新的纪元。

图1.9 改进的多重反射镜

1907年,英国人布莱克顿用粉笔画了一张人吸雪茄的影像,拍摄了"幻术电影",应用"逐格拍摄法"在黑板上用粉笔画出了有趣的脸部表情,并摄制了《滑稽脸的幽默相》,被认为是世界上第一部真正的动画片,造成了极大的轰动。图1.10所示的是影片《滑稽脸的幽默相》中的画面。

图1.10 滑稽脸的幽默相

另一位早期的伟大动画大师是温瑟·麦凯,他是最早意识到动画的艺术潜能的大师。1914年,麦凯推出了电影史上著名的代表作《恐龙葛蒂》。该影片采用真人与动画相结合的形式,影片中的恐龙葛蒂听从麦凯的指示做出各种动作,画面形象生动,整体感强,动作流畅,显示出了麦凯深厚的功力,该影片对动画片的发展产生了深远的影响。图1.11所示的是影片《恐龙葛蒂》中的画面。

1914年,美国人伊尔·赫德发现使用透明的赛璐珞胶片取代动画纸来制作动画更为便捷,这样动画师不用再将每一格的背景都重画,而是可以将各种动画形象与背景分开,

图 1.11　恐龙葛蒂

分布到不同的层上面。这种方法一直沿用至今,赛璐珞胶片的发现为动画的工业化生产奠定了坚实的基础。

在动画的探索时期,人们发现了视觉暂留原理,使用了逐格拍摄的方法,以及突破性地使用赛璐珞,同时出现了一批里程碑式的动画大师,他们付出了艰苦的努力,取得了举世公认的成绩,可以说现代动画所使用的各项技术大部分都是当时发明的。至此,动画片的发展已经基本趋于成熟。

3. 动画的初步发展时期

20 世纪 20 年代,欧洲动画向着前卫的方向发展,法国出现了埃米尔·科尔这样的动画先驱,还有著名的画家杜尚,他们喜欢抽象动画,对动画的发展产生了一定的影响。英国的动画始于第一次世界大战期间,出现了安森·戴尔、伦莱等动画师,1935 年伦莱制作出了无摄影机电影,直接在胶片版上面画动画,另外还使用重复曝光的技巧制作了《彩虹舞》,使用新创造的技法制作了《商品交易的花纹》。

日本动画片在美国和法国动画片的影响之下产生了。政冈宪三和他的弟子濑尾光世制作了日本第一部有声动画片《力与世间女子》。政冈宪三还在日本率先使用并推广了赛璐珞片制作动画片,完成了作品《森林的妖精》,这可以与美国的迪士尼动画片相媲美。

中国动画创始人万籁鸣、万古蟾、万超尘万氏兄弟揭开了现代电影动画技术之谜,从 1922 年完成首部广告动画片《舒振东华文打字机》之后相继完成了《大闹画室》、《龟兔赛跑》、《抗战歌谣》等多部作品。

在这个时期,美国的动画片注重追求快乐,充分展现个人在视觉上的才能。同时,美国动画事业投资者看到了动画潜在的商业前景,加大了对动画产业的投入,美国动画与商业是紧密联系在一起的。1928 年沃尔特·迪士尼把动画片推向了事业的顶峰,被誉为商

业动画之父。迪士尼公司是20世纪最伟大的动画公司。图1.12所示的是《疯狂的飞机》的封面图,1928年,动画明星米老鼠在动画片《疯狂的飞机》中第一次出现,并立即引起了轰动。同年,迪士尼推出了第一部有声卡通动画短片《汽船威利号》,如图1.13所示,其主角米老鼠乐观进取、天真快乐,受到全世界观众的喜爱,获得了巨大的成功,米老鼠的形象从此家喻户晓,成为迪士尼公司的标志性角色。

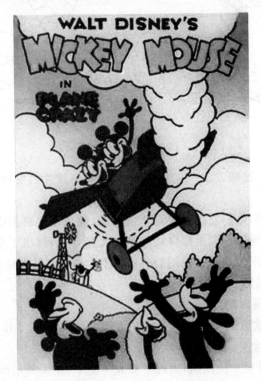

图1.12 疯狂的飞机

在动画的初步发展时期,由于迪士尼在技术上的努力和付出,取得了举世瞩目的成绩,也为动画产业的大发展、大繁荣打下了坚实的基础。

4. 动画的成熟发展时期

20世纪30年代,迪士尼由于对动画的不断探索和追求,进入了发展的黄金时代。1934年,迪士尼公司制作完成了彩色动画长片《白雪公主》,该影片取材经典,富有艺术美感,制作精良,叙事细腻,是动画史上的里程碑。该影片使用了多层拍摄的技术,使用了赛璐珞进行制作,达到了艺术与技术的完美结合,取得了巨大的成功,翻开了动画史上崭新的一页。之后,迪士尼相继推出了《木偶奇遇记》、《幻想曲》、《小飞象》、《小鹿斑比》等作品,但是受到战争的影响,其作品受到限制。当第二次世界大战趋于尾声时,战况对美国越来越有利,迪士尼动画又一次进入了黄金时期,作品题材非常多样化,推出了《灰姑娘》、

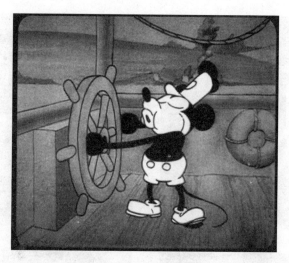

图 1.13 汽船威利号

《爱丽丝梦游仙境》、《小飞侠》、《小姐与流氓》、《睡美人》、《101只斑点狗》等优秀作品。由此可以看出迪士尼动画取材的多元化、形式的多样化以及完美的艺术表现。图1.14～图1.20所示的是迪士尼的作品图片。

图 1.14 白雪公主

图 1.15 木偶奇遇记

图1.16 幻想曲

图1.17 小飞象

图1.18 小鹿斑比

图1.19 爱丽丝梦游仙境

图 1.20 101 只斑点狗

迪士尼可以说是美国动画的象征,但是在美国还有很多优秀的动画公司,例如凡伯伦制片厂,于 1937 年推出了动画片《猫和老鼠》,猫和老鼠是与米老鼠同时代的杰出动画形象。另外还有华纳兄弟公司、米高梅公司、梦工厂、20 世纪福克斯公司、美国联合制片公司等不同风格和制作方式的公司,这种百花齐放的态势丰富了美国商业动画的内涵和表现手段。图 1.21 所示的是动画片《猫和老鼠》中的画面。

图 1.21 猫和老鼠

美国的动画片传播到欧洲、亚洲的许多国家和地区,影响了世界动画事业的发展,促进了动画技术与艺术的进步,不少国家动画的发展都趋于成熟。

在欧洲,捷克斯洛伐克的动画艺术在二战时期开始盛行,以木偶动画著称。动画师特恩卡的《好兵帅克》、《皇帝的夜莺》、《仲夏夜之梦》等是捷克动画史上的优秀作品。捷克动画师米勒创作的《鼹鼠的故事》更是家喻户晓、深入人心,图1.22所示的是《鼹鼠的故事》中的画面。波兰的动画偏重于借助抽象的美术去表现,代表作品有《往事》、《小西部片》、《红与黑》、《椅子》、《倒影》、《探戈》等。由于战争的摧残,打破了美国动画的商业垄断,此时的苏联动画迎来了黄金发展时期。苏联动画片将社会主义现实主义的创作方法与民间艺术的优良传统相结合,创作出了《费加·扎伊采夫》、《青蛙公主》、《冰雪女王》等优秀作品。

图1.22 鼹鼠的故事

在亚洲,中国的万氏兄弟受迪士尼动画片《白雪公主》的影响,于1941年制作了中国第一部动画长片《铁扇公主》,形成了中国动画继承传统艺术和民族化发展的特色。1961年,中国的经典动画作品《大闹天宫》成为世界动画的经典。20世纪六七十年代,中国推出了世界上独有的水墨动画,把属于东方的中国画搬上了银幕,代表作品有《小蝌蚪找妈妈》、《牧笛》、《鹿铃》、《山水情》。20世纪80年代,中国在水墨动画的基础上又创造了水墨形式的剪纸动画,代表作品有《长在屋里的竹笋》、《鹬蚌相争》。水墨剪纸动画是中国动画民族化的飞跃,是中国动画对世界动画的贡献。图1.23~图1.26所示的是中国经典的动画作品。

图 1.23 小蝌蚪找妈妈

图 1.24 牧笛

在日本,动画事业迅速发展,从手冢治虫的漫画发展来的富有日本风格的卡通动画到宫崎骏的崛起,从个人独立制作到动画工业的崛起,从 1956 年日本成立由大川博领导的东映动画株式会社开始,日本动画在全世界形成了一股旋风。1961 年,日本"动漫之父"

图1.25 鹿铃

图1.26 鹬蚌相争

手冢治虫推出了其第一部富有影响的动画片《街角的故事》,该片借助于街角的广告探索用尽可能少的动作及尽可能少的绘画数量来表现尽可能丰富的动画片内容。20世纪60年代初,电视成为影响日本动画业的主要因素,1963年手冢治虫推出了日本第一部电视版黑白动画片《铁臂阿童木》,之后日本推出第一部彩色版电视动画片《森林大帝》,1966年推出了《展览会的画》等作品,手冢治虫使电视动画的批量生产成为可能。日本动画界的另一位杰出人物宫崎骏在1978年制作了电视动画片《未来少年柯南》,描述了少年柯南为拯救人类与拥有超磁力兵器的恶魔战斗的故事,作品体现了人文关怀的主题。这些电视系列动画片的出现预示着日本动画将在世界范围内产生重大的影响。图1.27所示的是《铁臂阿童木》的海报,图1.28所示的是《未来少年柯南》的海报。

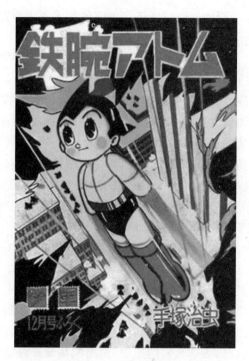

图 1.27 铁臂阿童木

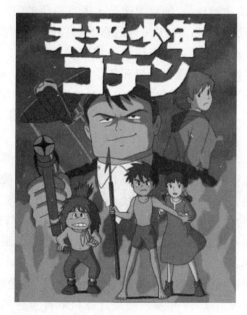

图 1.28 未来少年柯南

在这个时期，不论是动画的制作技法还是动画的艺术表现力都趋于成熟，各个国家的动画产业百花齐放，推出了各具特色的优秀动画作品，丰富了人们的精神世界，满足了广大观众的需要。

5．动画的高速发展时期

每个时期动画艺术的突飞猛进都依赖于科技的发展，科技的高速发展永远服务于艺术的表现。依靠许多其他新兴科技和发明的支持，制作动画的技术手段得到不断进步，科技的进步是动画艺术发展的重要动力。

动画的高速发展时期分为下面几个阶段，第一阶段是新时期的实验动画，使得动画艺术家开始了新的研究与探索，促使动画向更高的层次发展；第二阶段是计算机二维动画的引入，给动画片的生产工艺带来了变革；第三阶段是计算机三维动画的诞生产生了前所未有的视觉效果；第四阶段是21世纪动画影片进入大发展的时期，影视艺术精品层出不穷，良好的外界环境为动画艺术的发展创造了条件，动画进入高速发展时期，开创了动画艺术的新纪元。

第一阶段为实验动画的发展。20世纪60年代后，动画艺术进入实验探索时期，所谓实验动画是指能够保持自我风格、自我形式、自我技巧以及个体制作方式的动画艺术家的作品。实验动画重点探索动画艺术的内涵，使用动画艺术家自己的本性语言，使用各种不同的题材和形式来展示自己，表达真实的想法，试图挖掘动画深层次的文化内涵和艺术内涵。这种动画形式多样，题材风格各异，因此也被称为个性动画。

各国都有优秀的实验动画作品，加拿大诺曼·麦克拉伦的《狂想曲》，其超现实的色彩加上极富动感的音乐在动画领域产生了深远的影响，另外还有《母鸡之舞》《钱与色的即兴诗》等。英国的乔治·杜宁用毛笔与粗线条完成了作品《飞人》。德国的实验动画作品极具特色，孪生兄弟克里斯多夫·劳恩斯坦和沃尔夫冈·劳恩斯坦的作品《平衡》获得奥斯卡最佳短片奖。为实验动画做出杰出贡献的还有法国、捷克斯洛伐克、波兰、匈牙利、保加利亚、希腊等欧洲国家。图1.29所示的是影片《狂想曲》的截图，图1.30所示的是影片《平衡》的截图。

第二阶段为计算机二维动画的发展。20世纪60年代末，计算机技术飞速发展，并且介入了动画的制作过程，影响了传统动画的制作方式，改进了传统动画的制作技术，提高了制作效率。此时，动画进入了一个新的时代，同时动画制作技术进入了转型时期。

传统动画制作效果精致完美，但是制作工艺费时费力，此时与现代计算机二维动画技术相结合，达成了艺术和科学相融合的效果，焕发了传统动画的新活力，使动画制作变得简单容易，两者的结合创新了动画表现的方式。

这个时期的美国，迪士尼公司重塑了辉煌，1986年7月，该公司第一次大量使用计算机完成了动画影片《妙妙探》；1989年推出使用计算机软件上色的动画影片《小美人鱼》；1990年采用传统手工动画与计算机动画辅助设计相结合的方式推出了《救难小英雄澳洲

图1.29 狂想曲

图1.30 平衡

历险》;1991年推出《美女与野兽》,该片大量应用计算机技术,全部使用计算机上色,色彩艳丽透明,画面效果完美;1992年推出《阿拉丁》;之后又先后推出《圣诞夜惊魂》、《狮子王》、《风中奇缘》、《钟楼怪人》、《大力神》、《花木兰》、《人猿泰山》等优秀作品,其动画艺术得到了空前的发展。在迪士尼重新崛起的同时,美国出现了梦工厂、20世纪福克斯、华纳兄弟等公司,推出了《埃及王子》、《真假公主》、《国王与我》、《南方公园》、《谁陷害了兔子罗杰》等富有代表性的作品。图1.31～图1.34所示的是迪士尼公司的经典作品的海报。

图1.31 妙妙探

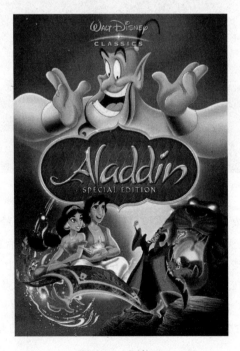

图1.32 阿拉丁

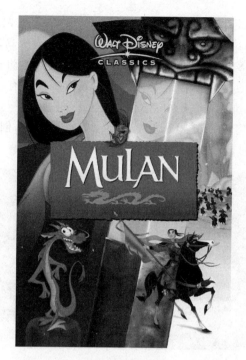

图 1.33 花木兰

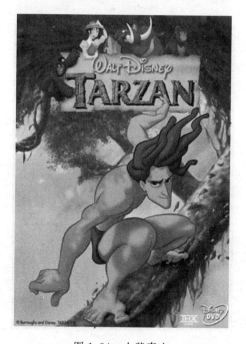

图 1.34 人猿泰山

在日本，动画的发展堪称世界之最。20世纪60到80年代，日本动漫大师手冢治虫取得了辉煌的成绩，先后推出了《铁臂阿童木》、《森林大帝》、《火鸟》、《怪医秦博士》、《告诉阿尔道夫》、《新浮士德》等在动画史上不朽的经典作品，开创了动画的革命。之后又出现了一位书写了动画史诗的伟大的动画大师宫崎骏，其代表作品有《风之谷》、《天空之城》、《萤火虫之墓》、《红猪》、《龙猫》、《魔女宅急便》、《幽灵公主》、《千与千寻》等。这些影片对全世界产生了极大的影响，在日本电影史上写下了辉煌的一页，创造了动画影片的奇迹。图1.35～图1.37所示的是宫崎骏的经典作品的画面。

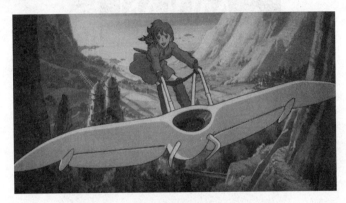

图1.35　风之谷

图1.36　龙猫

第1章　动画制作基础　21

图 1.37　千与千寻

第三阶段为计算机三维动画的发展。20世纪90年代，随着计算机技术的发展，不断出现新的技术为动画艺术服务，计算机三维动画日渐盛行，使用计算机制作三维动画以及三维动画的合成特技，出现了《星球大战》、《侏罗纪公园》、《玩具总动员》、《昆虫总动员》、《精灵鼠小弟》、《铁巨人》等优秀作品。图1.38所示的是影片《玩具总动员》中的画面。

图 1.38　玩具总动员

第四阶段为 21 世纪动画影片的大发展时期。在 21 世纪计算机动画电影进入了新的纪元,国际动画电影在竞争中成长,动画的技术水平和艺术水平都得到了飞速提高,三维动画影片进入了全盛时期,高水准、高质量的动画作品层出不穷,代表作品有《怪物史莱克》、《小马精灵》、《怪物公司》、《星际宝贝》、《星银岛》、《冰河世纪》、《海底总动员》、《巨星总动员》、《鲨鱼黑帮》、《超人特工队》、《马达加斯加》等。图 1.39 所示的是影片《马达加斯加》中的画面。

图 1.39　马达加斯加

随着动画的发展,越来越多的人在思考到底什么是决定动画影片成败的因素?是传统动画,还是计算机二维或三维动画?实际上传统动画、二维或三维动画只是动画的不同表现方式。唯有将技术与影片故事情节并重发展,将动画影片的形式与内容统一,才能吸引更多的人观看动画、热爱动画。不管采用什么形式制作动画,都离不开动画运动规律知识的支撑,让我们跟随本书学习动画运动规律的知识。

1.2　动画的基本原理及分类

1.2.1　动画产生的基本原理

动画的产生使用了"视觉暂留"的原理,它是在 1824 年由皮特·马克·罗杰特发现的,讲的是人类的眼睛对看到的一切事物的影像会有暂时停留的现象。基于视觉暂留的原理,高速播放内容连续的画面时观众会产生错觉,感觉是一个动态的影像,其实不是影像在动,而是一系列静止的影像连贯起来播放产生了动的感觉。

1.2.2 动画的分类

动画从制作形式上可以分为平面动画、定格动画和电脑动画,从受众面上分为商业动画、艺术动画和实验动画。

1. 平面动画

平面动画是相对于立体动画而言的,是在二维空间中进行制作的动画,如传统手绘动画、剪影片、剪纸片、水墨动画等。

(1) 传统手绘动画:代表作品有《猫和老鼠》《千与千寻》《大闹天宫》《老人与海》等。

(2) 剪影片:代表作品有《阿赫迈德王子历险记》《巴巴格诺》《卡门》等。

(3) 剪纸片:代表作品有《猪八戒吃西瓜》《狐狸打猎人》等。

(4) 水墨动画:代表作品有《小蝌蚪找妈妈》《牧笛》《鹿铃》《山水情》等。

2. 定格动画

定格动画是在三维空间中制作的动画,包括折纸动画、木偶动画、黏土动画以及一些通过逐格拍摄出来的立体动画。

(1) 木偶动画:代表作品有《神笔马良》。

(2) 布袋木偶动画:代表作品有《掌中戏》。

(3) 黏土动画:代表作品有《小鸡快跑》。

(4) 折纸动画:代表作品有《聪明的鸭子》。

3. 电脑动画

电脑动画是依靠计算机技术和现代科技技术生成的虚拟动画片,包括三维动画片、网络二维动画片和合成动画片。

(1) 三维动画片:代表作品有《料理鼠王》《汽车总动员》等。

(2) 网络二维动画片:代表作品有《小破孩》《大话三国》等。

(3) 合成动画片:代表作品有《埃及王子》《银发阿基多》等。

1.3 动画的制作流程

动画有传统动画与电脑动画之分,制作流程有不同之处,这里着重介绍传统动画的制作流程。传统动画的制作流程通常分为前期制作、中期制作和后期制作几个阶段。

1. 前期制作阶段

前期制作包括策划、影像画面和声音效果的总体设计构思,以及剧本、造型设计、场景设计等。

策划也就是选题，是整个漫长的动画创作的开始。选题可以是自主创作，也可以是改编已有的成功文学或漫画作品。然后围绕选题收集素材，包括写生或拍摄生活素材，搜集图片、音像、文字等资料，其中涵盖形象素材、场景素材和服饰道具素材。剧本创作指按照电影文学的写作模式创作文字剧本，其中场景与段落要层次分明，围绕着什么事、与谁有关、在什么地方、什么时间以及为什么等内容要素展开情节的描写，创作的剧本需要符合动画形式。在剧本的基础上制作画面分镜头初稿，包括段落结构设置、场景变化、镜头调度、动作调度、画面构图、光影效果等影像变化及镜头连接关系的各种指示，另外有时间设定、动作描述、对白、音效、镜头转换方式等文字补充说明。画面分镜头相当于未来影片的小样，是导演用来与全体创作组成员沟通的蓝图以及达成共识的基础。接下来进行造型设计，创作基本模型图和能显示角色性格特点的草图，包括标准造型及局部说明图、转面图、结构图、比例图、服饰道具分解图等，并依据分镜头脚本进行动画场景的设计，包括色彩气氛图、平面坐标图、立体鸟瞰图、结构分解图等。

2. 中期制作阶段

中期制作包括填写摄影表、原动画设计、设计稿、背景绘制、动检、描线上色、拍摄等。

中期制作阶段是动画制作的关键阶段，工作最繁重，要求最严格，其中的每一环节都紧密关联、相互制约，所有人必须协力合作才能完成工作。导演填写摄影表，导演拿到镜头画面设计稿后结合分镜头设计进行时间和动作的整体规划，对每个动作的总时间进行严格控制与正确分配，还要在拍摄要求栏里标明镜头变化方式等。原动画设计也称为关键动画设计，可以控制动作过程的轨迹特征和形态特征。然后完成背景绘制，背景绘制是未来影片的色调基础和角色活动的场所。完成动作设计以后进行动检，检验动作是否符合动画运动规律，动作能否达到预期的效果。动检没有问题后完成描线上色，接下来拍摄人员检查每一个镜头的拍摄内容及各种附件说明，完成拍摄工作。

3. 后期制作阶段

后期制作包括画面合成与输出、剪辑、作曲、录音、配音、混录、声画合成、发行放映等。

这一阶段工作的成果就是最终的动画作品，动画片和常规电影一样要先剪辑工作样片，完成样片剪辑之后才正式套底片，然后才能印正片拷贝。动画片的剪辑相对简单，因为动画片的剪辑在分镜头画面设计阶段已经基本完成，后期剪辑任务通常是去掉多余的画格、按照顺序将镜头串联起来适当修剪。动画片的录音工作和常规电影基本相同，录音包括录对白、录音效、录音乐。接下来完成声音混录和声画合成两个阶段的工作内容。最后印正片，发行放映，正片就是正式放映用的有光学声带的胶片，正片由工作样片与磁声带组合在一起进行声画对应同步之后的双片经过精密仪器的处理产生，通过相关机构的审查与考核之后向社会发行并放映。

1.4 动画的制作工具

1.4.1 动画纸

动画纸是制作动画最基本的工具,主要用于绘制镜头画面、原画、动画等。动画纸与普通纸的纸质没有太大区别,只是动画纸有特定的大小规格,有与定位尺上面的三个凸起相对应的定位孔,并且对纸的硬度和透明度有一定的要求。将动画纸固定在定位钉上以后,再放到专用的拷贝台上,可以清晰地看见下一层纸上的图案,以此作为参考,才能在上面的纸上准确地完成后面的动作。图1.40所示的是动画纸,图1.41所示的是动画纸与定位尺和拷贝台的配合使用图。

图1.40 动画纸

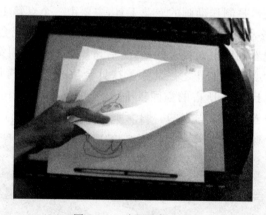

图1.41 动画纸使用图

1.4.2 定位尺

定位尺呈长条状,上面有两个方钉和一个圆钉的凸起,用于固定动画纸的位置,使其不能横向移动。它是动画创作的重要工具,可以保证图画位置不变。图1.42所示的是定位尺。

在使用定位尺的时候,根据放置方向的不同,分为上定位和下定位两种使用方法。使

图 1.42　定位尺

用上定位和下定位都可以达到绘制画面的目的,但是根据经验使用下定位更加方便一些。如图 1.43 所示,在绘制动画的时候需要经常对比前后纸张画面上动作的位置,使用左手手指穿插到纸张之间,便于随时查看,显然下定位的方法更加有利于前后翻动查看,因此一般采用下定位的方法。

图 1.43　上定位与下定位

1.4.3　拷贝台

拷贝台又叫透写台,是制作动画的专业工具,主要由一个灯箱上面覆盖一块毛玻璃组成。在使用的时候将多张画稿重叠在一起,打开拷贝台开关,光线会透过毛玻璃映射到动画纸上,可以很清楚地看到底层画稿上的图,然后拷贝或者修改到第一张纸上,画出分解动作,拷贝台是动画师必备的工具之一。除了拷贝台以外,还有拷贝箱,拷贝箱与拷贝台的原理相同,优点是便于携带,所占的空间较小,适合于家庭、小公司或学生使用。图 1.44 所示的是拷贝台,其位置一般是固定的。图 1.45 所示的是拷贝箱,可以任意移动位置,携

图 1.44　拷贝台

带方便。图 1.46 所示的是使用拷贝台进行绘制的过程,可以查看在前后张动画纸上面绘制的图像。

图 1.45 拷贝箱

图 1.46 绘制过程

1.4.4 铅笔

铅笔是绘制动画片画面的主要工具。铅笔以 B 和 H 区分软硬度,B 前面的数字越大,代表铅笔越软,H 前面的数字越大,代表铅笔越硬。比较常用的是 HB、B、2B 铅笔,软硬度合适,又黑又实,而且便于使用橡皮修改。如果使用的铅笔太硬会划伤纸张,如果使用的铅笔太软会使线条浮且黑,画面容易脏。另外,自动铅笔也是可以使用的,0.5mm 的笔芯比较常用。

1.4.5 规格框

规格框是在制作动画片时用来规定镜头所取画面大小和尺寸的规范和标准。动画片的每一个镜头都有规格框,用于规范画面的大小尺寸,不同大小的规格框对应的画面景别是不同的。规格框一般用 F 表示。传统动画从最初的设计初稿到动画、扫描、描边、上色、合成等环节都使用规格框作为限制画面范围尺寸的依据。规格框的基本比例有 4∶3 和 16∶9 两种。4∶3 的规格框,从 1F 到 12F,上面标有东南西北,用来确定运用镜头的坐标,东南西北的标示与地图上的方位标示是一样的,即上北下南、左西右东。

规格框有规定镜头画面大小的行业标准,一般最小到 4 规格,最大到 12 规格。一般情况下,4F~7F 对应特写镜头,8F~10F 对应中近景,11F~12F 对应远景。图 1.47 所示的是 4∶3 比例的规格框。

1.4.6 摄影表

1. 认识摄影表

摄影表的规划设计是依据镜头画面的视觉信息与施工要求而进行的动态时间呈现方

图 1.47 规格框

式以及拍摄方式设计,摄影表是工业化生产机制的动画导演控制影片镜头变化、动作效果、视觉层次以及声音的蓝图,也是动画设计、校对管理以及摄影机操作人员的工作指南。摄影表包括产品编号、影片名称、镜头序号等项目规定,以及动画层次、背景层次、动作提示、拍摄方法等项目的规划设计,其中摄影要求、对白、时间由导演填写,角色动作的具体内容、动作、分层等由动画师填写。

摄影表有统一的规范和要求,动画摄影表一般为 4 秒,即对应 96 格。表头有片名栏、集号栏、镜头号栏、镜头长度栏、动画张数栏等。表格主体部分是动作要求、对白口型、动画要求。另外,背景列、摄影要求列也要按要求做出相应的标注。摄影表的行表示胶片的一格,通常一张只画一个镜头。导演在摄影表左边的动作栏中填写动作的主要节奏,动画设计者以此作为依据,在后面相应的分层栏内标出完成每一动作的画面、节奏设计。在传统动画的制作过程中,摄影表上还要标出赛璐珞片的层次排列和拍摄要求。这些规定对动画师、校对人员、摄影师以及其他成员都有用处。图 1.48 所示为一个经典格式的摄影表。图 1.49 表示传统动画制作中摄影表上面的内容如何与具体的拍摄操作相对应,清晰地表达了摄影表与拍摄的关系。

2. 摄影表的标记方法

在标记摄影表之前,大家还有一个问题要弄明白,从上面摄影表的图可以看出存在 5 个动画分层,为什么要分层呢?把所有的动作都画在同一层上面是否可行?首先,分层的

图 1.48 摄影表

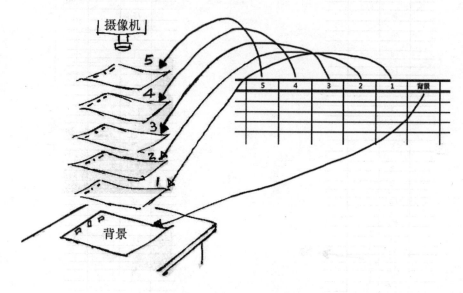

图 1.49 摄影表与拍摄操作

作用是利用分层分别处理每个角色或者其他的元素。其次,所有的动作可以画在同一层上面,但是,如果想改变某个动作的某一两个部位出现的时间节点,就会非常麻烦,要修改全部画稿。所以,为了便于操作和修改,需要尽量分层制作,但是分层要尽可能的少,做到简单明了。例如在一个场景画面里面,有人在活动,有小动物出现,有车辆经过,还下着雨,这时可以让几个元素分别占用一个层,并在层的最上面做好标注,如"1-人"、"2-动物"、"3-车"、"4-雨"。

上面提到的是总体标记原则,那么在做一个动作的时候不应该着急画图,在画图之前更重要的是要算好各个动作的时间,利用摄影表进行整体的规划布局。利用节拍器或秒表测试动作的时间,然后顺着摄影表标出动作发生的位置。标注方式有如图 1.50 和图 1.51 两种。第一种方式比较清晰明了,能体现出"一拍一"和"一拍二"的方式,大多数普通的动作使用一拍二完成事半功倍,如果需要像跑步一样的快动作,就要使用一拍一的方式标记。与第一种方式相比,第二种方式更加简单、易操作,使用奇数由上而下用一拍

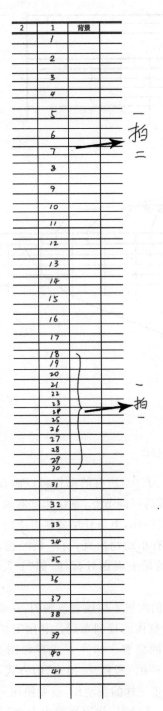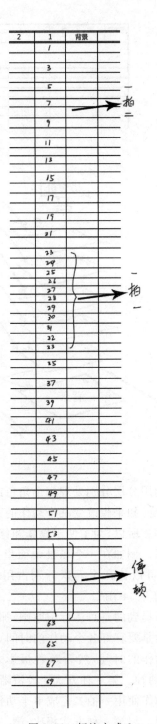

图 1.50　标注方式 1　　　　　图 1.51　标注方式 2

二的方式做记录，需要快动作时加上一拍一的方式，当角色需要在画面上停顿的时候，在摄影表上画一条线空出来即可。其优点在于动画纸上标记的画面标号与摄影表上纵向的帧标号完全一致，更加便于识别，这不仅使拍摄变的更加容易，而且对于分层制作动作会更加容易，因为胶片上的每一格都有同样的标识号码。由此可见，第二种方式更加便于标识和操作，推荐大家使用。

1.4.7 动检仪

动检仪也被称为网络线拍系统，它可以快速地把绘制在动画纸上的序列图稿拍摄下来，并根据所设定的帧频率进行播放，进而检测绘制的动作是否符合动画运动规律，节奏是否合理，表达是否清晰。它由线拍架、摄像头、计算机和动检软件几个部分组成。图1.52所示的是动检仪的设备外观图。

图1.52　动检仪

1.5　动画运动规律与时间的掌握

1.5.1　研究内容及基本概念

1. 动画运动规律的研究内容

动画是连续播放静态图像所形成的动态幻觉，动画运动规律需要研究连续画面中形体之间的变化距离，完成每一个动作所需要的帧数，每张静态画面中的形体出现在画面中的位置，连续影像符合逻辑的运动节奏等内容。其实也就是研究时间、空间、张数和速度，以及彼此之间的相互关系，处理好动画中动作的节奏。

2. 帧与帧频率

帧是动画中一张张的连续画面。帧频率是一秒钟时间内显示的画面数量,单位是 FPS(Frame per Seconds)。在动画片中,帧是最基本的时间单位,它代表时间的长度。因为需要更精确地表达出动画片中的动作所经历的时间,所以将时间表达细化到帧。

不同的电视制式会有不同的帧频率,电视制式是用来实现电视图像信号和伴音信号或其他信号传输的方法和电视图像的显示格式,以及这种方法和电视图像显示格式所采用的技术标准。世界上主要使用的电视广播制式有 PAL、NTSC、SECAM 三种,欧洲、中国大部分地区使用 PAL 制式,日本、韩国及东南亚地区与美国等国家使用 NTSC 制式,俄罗斯则使用 SECAM 制式。制式的区分主要在于其帧频(场频)的不同、分解率的不同、信号带宽以及载频的不同、色彩空间的转换关系不同等。

PAL 制式电视的帧频率是每秒 25 帧,即 25fps;NTSC 制式电视的帧频率是每秒 30 帧,即 30fps;电影的帧频率则是每秒 24 帧,即 24fps。动画片一般采用每秒 10 帧~24 帧的帧频率。每秒的帧数越多,画面越连贯、顺畅;相反,如果每秒的帧数少,画面就会不连贯,会有卡顿、跳帧的现象。图 1.53 和图 1.54 所示的是不同帧频率的钟摆摆动动作,单位时间内帧数越多,动作就越连贯。

图 1.53　1 秒钟显示的帧数越多,动作就越连贯

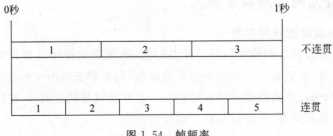

图 1.54　帧频率

在一般情况下,一部动画片的帧频率是固定不变的,导演会以这个固定的帧频为基础计算和掌握所有动作的时间,对动画时间的掌控也是依据这一固定的播放速度进行估算的。在制作动画片之前,制作人员应该根据不同的播放媒介和地区以及特定制式的标准确定帧频率,然后确定动画片的播放时间,进而确定要拍摄的画面格数。

3. 拍数

拍数是指在动画中绘制的每张画面所拍摄的格数,有"一拍一"、"一拍二"、"一拍多"之分,"一拍一"就是一幅画面占一格电影胶片,一秒动作需要绘制 24 张画面。"一拍二"就是一幅画面占两格电影胶片,也就是在电影胶片上有连续的两格相同的画面,一秒动作只需要绘制 12 张画面。在这两种情况下拍摄的画格数是相同的,因此动作的速度也是相同的。有时制作人员也会根据动作的需要增加或减少画面的拍数,例如停顿的动作,需要使用一拍六或更多。

在动画片的制作中,拍数不是固定不变的。一拍一和一拍二也可以结合使用,一般原则是正常动作使用一拍二,快速的动作使用一拍一。与一拍一相比,一拍二更加经济实惠,使用一拍二相当于将工作量减少了一半,节约了成本,提高了工作效率。

总之,我们制作的大部分动画片都是使用一拍二的拍数,快速的动作或很流畅的动作使用一拍一,例如快跑动作,正常的空间幅度使用一拍二,相隔较远的空间幅度使用一拍一。

4. 张数

张数是指在动画制作中绘制的画面数量,也就是使用多少张画面来表现特定的运动或动作。通过绘制不同的张数可以得到不同运动节奏的动态效果,所以制作人员要根据动画效果来确定需要绘制的张数。图 1.55 所示的是一张一张的画面。

图 1.55 张数

5. 原画

原画也称为关键动画,是一种表现动作的方法,能有效地控制动作幅度,准确地描述动作特征,是起决定作用的最重要的画面。原画通常作为绘制人和物的重要参考,有了原画整个动作就有了宏观的结构设计。如图 1.56 所示,图中带圆圈的数字代表所对应的画面为原画画面。

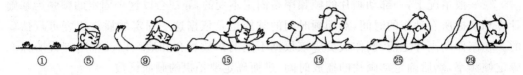

图1.56 原画

6. 动画

动画用来填补原画与原画之间的过程动作,是动作变化的空间模式。原画是动作的宏观结构,有了宏观结构以后,再考虑如何找到两个原画之间的最佳过渡,一步一步深入细化动作,使整个动作连贯、顺畅。如图1.57所示,图中带圆圈的数字代表所对应的画面为原画画面,不带圆圈的数字代表所对应的画面为动画画面,也称为中间画。

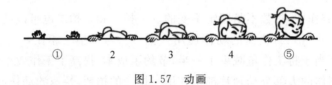

图1.57 动画

7. 认识与使用轨目

轨目用来标示、分配和控制物体运动的动作轨迹,能表现出时间和空间的感觉,提示中间画的绘制位置、绘制张数等,描述图与图之间的空间关系,表达图与图之间的速度感。通常使用轨目标明原画并定义时间分配,再填写摄影表,然后动画制作人员依据轨目的指示完成后续的动画创作。

轨目分为中割轨目、等割轨目和偏割轨目。轨目上面中割越多表示动画的张数越多,张数越多也就代表时间越长、速度越慢。中割的数量在哪一边集中,就代表哪一边的速度慢,利用轨目疏密的变化能够直观地体现出动作速度的快慢变化。轨目不仅用于标示位置,还加上编号以标示出动画的张数。这样在轨目上可以清晰地看出速度的节奏变化、张数的多少等信息,便于与动画制作人员沟通。如图1.58所示,图中的字母代表层,○代表原画张,与摄影表填写的内容是一致的。平均分割代表匀速运动,距离渐小的分割代表减速运动,距离渐大的分割代表加速运动。

1.5.2 时间

动画中的时间是指影片中的物体在完成某一动作时所需的时间长度,也就是动作所占胶片的帧数。动作需要的时间长,其所占的帧数就多;动作需要的时间短,其所占的帧数就少。

动画是一门时间点的艺术,时间是动画的本质,做好动画的关键在于控制好时间点和空间幅度。在动画片中需要利用创造性的方式将时间压缩或扩展,以制造出特有的效果

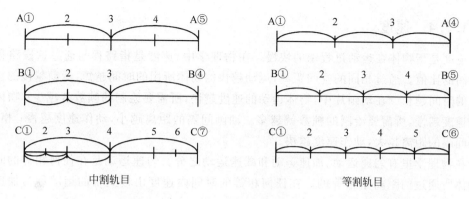

图 1.58 轨目

和情绪。在创作动画片的时候,理解并能够灵活运用时间是非常有必要的。

一扇门猛的一下关上要多少时间?一辆车由左到右呼啸而过经历多少时间?一个皮球从空中自由下落需要多少时间?类似的画面我们在动画片中经常见到,因此必须把握好动画片中动作的时间。在动画制作实践中,要想比较好地把握时间,完美地表达一个动作,必须掌握三个时间点,首先要有足够的时间让观众预感到将有什么事情发生,然后再去表现动作本身,最后要表达出观众对于动作的反应。这三个时间点必须协调好,时间不能太短,否则在引起观众注意之前动作就已经结束了,这样制作不能充分地表达出动画师的思想。当然,三个时间点也不能太长,否则会让观众感觉拖沓、节奏太慢,容易分散观众的注意力,也达不到理想的效果。

把握好动画片中的时间需要以自然界的时间为基准,结合观众的生活体验,把复杂的时间概念有效地运用到动画片中,使动作协调、合理,同时通过对时间的把握表现出事物或角色的特点、意志、情绪等内涵。

在动画片中,计算动作的时间使用的工具通常是秒表。通过导演设计好的动作,一边做动作,一边使用秒表测试时间,也可以根据自己的生活经验预估时间。对于不熟悉的动作,制作人员也可以采取拍摄动作参考片的办法把动作记录下来,然后计算并确定所需的时间。

1.5.3 空间

空间等同于距离,可以理解为动画片中的活动形象在画面上的活动范围和位置,是指一个动作的幅度以及活动形象在每一张画面之间的距离。

动画片都是经过艺术处理的漫画化的形式,每一个对象的特征和动作都是经过夸张处理的,动画设计人员在设计动作时往往把动作的幅度处理得比真人动作的幅度要夸张一些,以取得幽默、戏剧的效果。

1.5.4 速度

速度是指物体在运动过程中的快慢。在物理学中,速度是指路程与通过这段路程所用时间的比值。通过相同的空间距离,运动越快的物体所用的时间越短,运动越慢的物体所用的时间越长。在动画片中,物体运动的速度越快,所需要绘制的帧数就越少;物体运动的速度越慢,所需要绘制的帧数就越多。动画间隔的距离越小,动作速度越慢;相反,动画间隔的距离越大,动作速度越快。

在物理学里有匀速运动、加速运动和减速运动之分。匀速运动是在任何相等的时间内物体所通过的距离是相等的。在任何相等的时间内速度由慢到快的运动称为加速运动,速度由快到慢的运动称为减速运动。

在动画片中,如果运动物体的动作从始至终在每一张画面之间的距离完全相等,称为匀速运动;如果运动物体在每一张画面之间的距离是由小到大,实际放映效果将是运动速度由慢到快,称为加速运动;如果运动物体在每一张画面之间的距离是由大到小,那么实际放映效果将是运动速度由快到慢,称为减速运动。图1.59所示的是匀速运动、加速运动和减速运动的示意图。图1.60所示的是手指向前方的动作,从右侧的轨目可以看出,这个动作前半段是加速运动,后半段是减速运动。

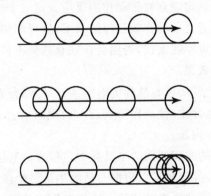

图1.59 匀速运动、加速运动和减速运动

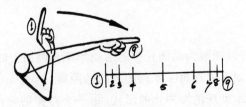

图1.60 先加速运动,再减速运动

1.5.5 节奏

这里讨论的不是整个影片的节奏,而是动作的节奏,动作的节奏控制是影响动画片效果最重要的因素之一。节奏控制是否合理非常关键,动作过快或过慢都会让人看起来不自然。

首先,节奏与空间、时间有关系。节奏感是空间和时间共同作用的结果。空间指动作的幅度,时间指完成动作所用的时间。在日常生活中,一切物体的运动都是充满节奏感的。动作的节奏如果处理不当,就会使人感到别扭。试想在动画片中,如果运动的炮弹的动作看起来不像炮弹,那么画稿上的炮弹画的再漂亮也无济于事。再如,用手指的动作有多种不同的节奏,角色反应是快还是慢,力度是大还是小,是在指向远方的场景还是在戳东西,都要根据动画片的动作需要确定动作的节奏。处理好动作的节奏对于加强动画片的表现力度具有非常重要的作用。图 1.61 所示的是剧烈的节奏,动作从第 1 帧开始猛烈加速到第 6 帧,然后向上缓冲到第 10 帧结束,动作节奏较快,达到了强调的目的。图 1.62 所示的是柔和、舒缓的点手动作,第 1 帧到第 6 帧加速,然后开始减速,到第 10 帧结束。通过对两个图的对比可以发现,运动物体有不同的运动空间和时间就会产生不同的运动节奏。

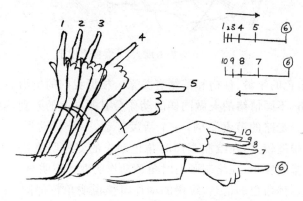

图 1.61 剧烈的节奏

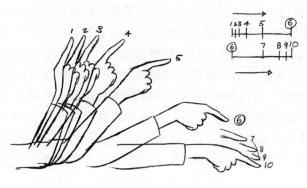

图 1.62 柔和、舒缓的节奏

再如角色转头的动作,不同的节奏可以表达出不同的含义,如果从前往后转头较慢,可能是在往后看东西,如果速度快一点,可能是在说"不",如果速度再快一点,可能是被物体砸到头部。这些不同节奏的动作传递给观众不同的感受。

其次,节奏与动作力量有关系。不同的节奏可以表达出不同的动作力量,观众可以根据自己的生活经验通过不同的节奏感知不同的力度。比如一个人拉锯,动作的过程是身体由静止加速向前,然后逐渐慢下来,改变方向向后拉,又逐渐慢下来,如此循环往复下去。如果节奏感表现不到位,例如速度变化不明显,会显得不自然,没有力量感。图1.63所示的是人拉锯的图例,从图中可以看出来回拉锯的动作是先加速再减速的节奏。

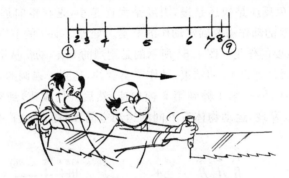

图1.63　节奏快力度大,节奏慢力度小

第三,节奏与角色的年龄、性格和情绪有关系。根据我们的生活经验可知,不同年龄、不同性别、不同性格、不同情绪的人做同样的动作会有非常大的差别,会形成不同的节奏。

小孩子和老年人走路的节奏不同,一个活泼好动,一个行动迟缓。一个高兴的人走路,趾高气扬,动作幅度较大,在绘制画面时角色动作的变速明显;一个情绪低落的人走路,垂头丧气,动作幅度较小,在绘制画面时角色动作的变速不明显。

节奏也可以表达出角色的情绪,缓慢的动作可能说明角色郁闷、压抑,较快的动作可能说明角色心情愉悦、高兴。

任何动作都有自己的节奏,制作人员要通过节奏的控制把动作做的合理、舒适。同样的一个动作,使用不同的节奏去表现会表达出不同的意思。

控制节奏要协调好时间、距离、张数、拍数、速度等因素之间的关系。时间、距离和速度有着密切的关系,在距离一定的情况下,如果时间长,动作的速度就慢;如果时间短,动作的速度就快。在时间一定的情况下,动作之间所需的中间画张数多,动画之间的距离就密,动作也就慢;反之,动画之间的张数少,间隔的距离就大,动作也就快。

总之,动作的节奏是为剧情服务的,因此我们在处理动作节奏时不能脱离每个镜头的剧情和人物在特定情景下的特定动作要求,也不能脱离具体角色的身份和性格,同时还要考虑到影片的风格。

1.6 动画运动规律的学习方法

每一个学科都有科学规范的工作方法,要求大家掌握学科基本的操作规范和要求,动画运动规律也不例外,在创作动画的过程中需要有独立的思考方法、熟悉工作流程、掌握表现手法等。如果要学好动画运动规律,需要在实践中把握运动规律,在积累中提高运用规律的技巧,创造性地运用运动规律。掌握动画运动规律是一切动画创作的基础需要大家做好以下三个方面的工作。

首先是技术方面,需要掌握一种动画制作软件,掌握传统动画的手绘技巧和工艺流程。

其次是艺术方面,需要培养良好的绘画能力,平时多画速写练习,精通透视学原理,了解人体及典型动物的肢体解剖结构;掌握各种生物运动的动态变化,能从俯视、仰视、侧视等各个角度表达出生物的状态;掌握电影语言的知识,因为动画可以被视为由绘画和电影撞击出来的事物。在制作动画片的过程中从了解脚本、使用摄影表到了解画面构图,这些都要求动画制作人员对电影语言有很好的把握。另外,动画制作人员要大量赏析优秀的动画作品,提高审美能力,开阔视野。

第三,勤学苦练,多观察,多实践。俗话说"熟能生巧,勤能补拙",在掌握了动画创作的基本方法和工艺之后要多练习,通过练习积累经验,因为没有任何两部作品的角色、场景、造型、动作、拍摄手法、色彩风格是一样的,只有结合实际制作进行训练才能做出优秀的、特色鲜明的作品。

1.7 动画运动规律的评价标准

动画运动规律是动画创作工作的重要组成部分,其中运动是动画的核心,是动画得以生存和发展的基础,它要赋予动作特定的意义,使静止的、无生命的角色按照有序的运动规律活动起来,并且能够跃然于纸上,将角色简化和夸张为"动画化"的感觉,并且能够表达出预期的思想、感觉和戏剧效果。

自然界中的物体并不仅仅在动,观众在看到该物体如何移动、如何与环境产生互动的时候才能明白它是什么,它要干什么。动画片也是同样的道理,因此研究动画运动规律要以自然界的时间、运动等作为基准,赋予动画纸上无生命的形象以生命,表达出形象内在的意志、情绪等,如果该形象在银幕上放映时达到了预期的效果,表达出了应有的思想意志,就是成功的,否则就是失败的。也就是让动画纸上平面的、无重量的形象变得坚实而有重量,并且以令人信服的方式活动起来就是成功的。

1.8 本章小结

本章的主要内容是制作动画的基础知识,首先讲述了动画发展的简要历史,介绍了动画产生的基本原理和动画的分类,并列举了各类动画的代表作品,讲解了制作动画的流程,明确了制作动画前期、中期和后期的任务;然后介绍了制作动画的工具,包括动画纸、定位尺、拷贝台、铅笔、规格框、摄影表、动检仪等工具,介绍了动画运动规律的基本概念,包括帧、帧频率、拍数、张数、原画、动画、轨目等概念,讲解了时间、空间、速度、节奏的概念,以及它们之间的相互关系对动画运动规律的影响;最后讲解了动画运动规律的学习方法和动画运动规律的评价标准。

作业题 1

1. 设计制作一套铅笔创意动画。
2. 设计制作一套集合形状变形移动的动画。
3. 设计制作一套翻页书,快速翻页实现动画效果。

第 2 章

典型的动画运动规律

本章学习目标
- 掌握牛顿运动定律在动画中的应用。
- 掌握拉伸挤压、曲线运动等典型的动画运动规律。
- 掌握典型的动画运动规律的实例制作方法。

本章首先介绍了牛顿运动定律在动画中的应用,然后分别介绍了由迪士尼公司总结的典型运动规律,包括拉伸与挤压、次要动作、曲线运动、预备动作、追随重叠、重量、夸张与变形、因果关系、慢入与慢出、吸引力等典型规律,并且列举了典型的应用实例。

2.1 牛顿运动定律在动画中的应用

牛顿第一定律:一切物体总保持匀速直线运动状态或静止状态,直到有外力迫使它改变这种状态为止。如图2.1所示,受外力作用的小球会改变它原来的静止状态。

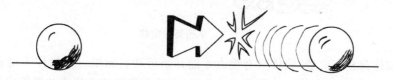

图 2.1 牛顿第一定律

牛顿第二定律:物体的加速度跟所受的外力的合力成正比,跟物体的质量成反比,加速度的方向跟合外力的方向相同。如图2.2所示,相同的小球受到的外力越大,其加速度

越大，运动的距离就越远。

图 2.2　牛顿第二定律

牛顿第三定律：两个物体之间的作用力与反作用力总是大小相等，方向相反，作用在同一直线上。如图 2.3 所示，在动画创作中要考虑物体之间作用力与反作用力的影响，适当地加以夸张，在打出炮弹的同时，大炮本身也产生了反方向的剧烈变形，创作出了戏剧化的效果。

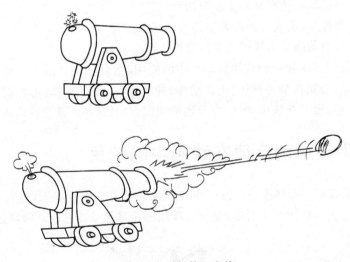

图 2.3　牛顿第三定律

每个物体都具有质量，物体只有受力才能开始运动。如果一个物体不受到任何力的作用，它将保持静止状态或匀速直线运动状态，也就是我们通常所说的惯性定律。这一定律还表明任何物体都具有一种保持它原来的静止状态或匀速直线运动状态的性质，这种性质就是惯性。

一切物体都有惯性，大家在日常生活中对于表现物体惯性的现象是经常遇到的。例

如,站在汽车里的乘客,当汽车突然向前开动时,身体会向后倾倒,这是因为汽车已经开始前进,而乘客由于惯性还要保持静止状态;当行驶中的汽车突然停止时,乘客的身体又会向前倾倒,这是由于汽车已经停止前进,而乘客由于惯性还要保持原来的速度前进。

物体的惯性还表现在当它受到力的作用时是否容易改变原来的运动状态,有的物体运动状态容易改变,有的则不容易改变。运动状态容易改变的物体保持原来运动状态的能力小,我们说它的惯性小;运动状态不容易改变的物体保持原来运动状态的能力大,我们说它的惯性大。如图 2.4 所示,一只气球只需要很小的力去移动,吹一口气就可以使它很快地停止。如图 2.5 所示,一个炮弹需要很大的力才能打出去,同样需要很大的力才能阻挡它前进,图中表明即使一堵坚硬的墙也阻止不了重量较大的炮弹。

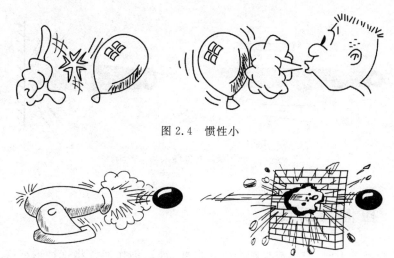

图 2.4 惯性小

图 2.5 惯性大

这就说明物体的重量越大,移动它需要的力越大,一个重的物体比轻的物体惯性要大。例如,一辆几十吨的大货车的质量比一辆小汽车的质量要大得多,它的惯性也就比小汽车的惯性大得多,因此大货车起步很慢,小汽车起步很快,大货车的运动状态很不容易改变,小汽车的运动状态则容易改变。又如,人们骑摩托车时,如果带有较重的货物,起动、转弯和停车都比骑空车时困难,这也是由于惯性大小不同所致。

在动画片中表现物体的惯性运动时不能只是按照肉眼观察到的一些现象进行简单的模拟,而应该根据这些规律充分发挥自己的想象力,运用动画片夸张变形的手法取得更为强烈的效果。例如,汽车快速行驶时突然刹车,为了造成急刹车的强烈效果,我们在设计动画时不仅要夸张表现轮胎变形的幅度,还要夸张表现车身变形的幅度,并且要让汽车向前滑行一小段距离才完全停下来,恢复到正常状态。图 2.6 所示的是汽车刹车的过程。又如飞刀插入木板,刀的前端由于木板的阻力而突然停止,后端由于惯性仍然继续向前运

动,因此造成挤压变形。由于刀是钢制的,变形极不明显,但我们在动画片中表现这一动作时可以加以夸张,使钢刀产生比较明显的变形,如图2.7所示。

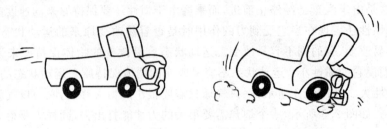

图2.6 汽车刹车

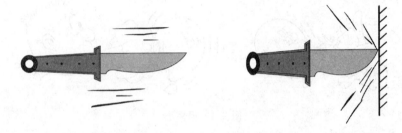

图2.7 钢刀插木板

2.2 拉伸与挤压

当物体受到外力时,或多或少都会发生形变,动画创作通常将这种形变夸张处理,以增加受力的质感和重量,避免动作僵硬。拉伸与挤压是指物体外观形态的拉伸与挤压变化,这种变化或者来自外力的作用,或者来自角色自身的表演,或者是动画夸张效果的需要。图2.8所示的是使用拉伸与挤压规律表现动画的夸张效果。

1. 无生命物体的拉伸与挤压

拉伸与挤压是用来表现物体的弹性的。例如一个软球弹跳后落到地面上时会被压扁,也就是产生挤压的效果。当小球弹跳起来时,受较快速度的影响,它会在弹跳的方向上产生拉伸变形效果。大家需要注意的是,无论物体产生什么样的形变,它的体积都是保持不变的。如果一个角色或者角色身上的某个部分在变形中不能保持恒定体积,看上去就会很假。由于物体的材质不同,所受的作用力也不同,物体产生的拉伸与挤压效果也是不同的,变形越明显,产生的弹力越大,越容易被察觉;变形越不明显,产生的弹力越小,越不容易被察觉。如图2.9所示,一个无生命的球体弹跳,人为加入了拉伸与挤压的效果,仿佛赋予了球体以生命,使其鲜活起来。

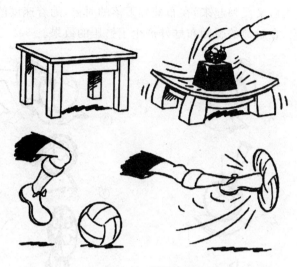

图 2.8 挤压效果

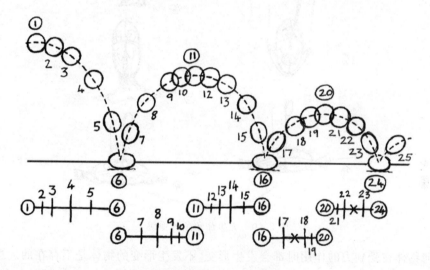

图 2.9 球体的弹跳

皮球从空中自由下落,碰到地面之后马上会被弹起来。物体在受到力的作用时,它的形态和体积会发生改变,这种改变被称为"形变"。物体在发生形变时会产生弹力,形变消失时,弹力也随之消失。皮球落在地面上,由于自身的重力与地面的反作用力,使皮球发生形变,产生弹力,因此皮球就从地面上弹起来。皮球运动到一定的高度,由于地心引力的作用,皮球又落回地面,再发生形变,又弹了起来。

图 2.10 所示的是一个类似球体的布娃娃的弹跳,赋予了布娃娃以生命,使它具有柔

软的弹性,掉到地上之后又反弹起来,在布娃娃下落的时候,随着速度的增加,沿着运动的方向产生了拉伸效果,在触地的瞬间布娃娃产生了挤压的效果。

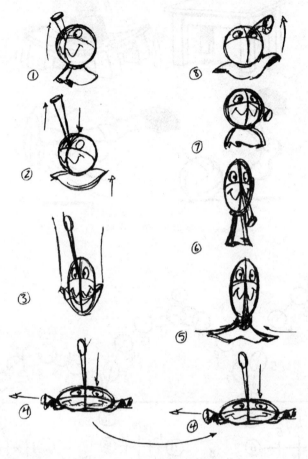

图 2.10 无生命角色的弹跳

任何物体在受到力的作用时都会发生形变,不发生形变的物体是不存在的。当然,由于物体的质地不同,受到的作用力的大小不一样,所发生的形变大小不一样,产生的弹力大小也不一样。有的物体形变比较明显,产生的弹力较大;有的物体形变不明显,产生的弹力较小,不容易被肉眼察觉。

在动画片中,对于形变不明显的物体,我们也可以根据剧情或影片风格的需要运用夸张变形的手法表现其弹性运动。图 2.11 所示的是一个弹跳的酒瓶,其夸张变形的幅度在动画片中就比在现实中大得多。将本来坚硬的没有生命的酒瓶人格化,让其在弹跳的过程中产生拉伸或挤压效果,把无生命的酒瓶表现出了生命感,增加了动画的表现力,使其更具有吸引力。

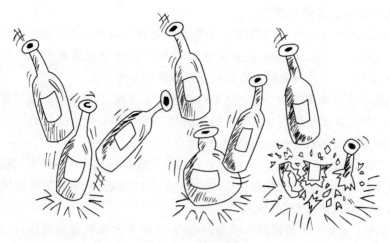

图 2.11 弹跳的酒瓶

图 2.12 所示的是一个弹跳的面口袋,面口袋本身是柔软的,但是是没有生命感的物体,通过拉伸与挤压俨然赋予了面口袋以生命,使其变成了鲜活的角色,仿佛具有了性格特征,可以表现欢快、可以表现悲伤、可以让它跑,还可以让它跳。

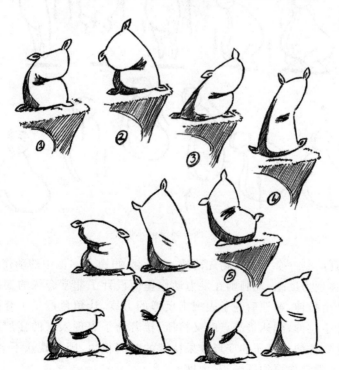

图 2.12 弹跳的面口袋

2. 生命体角色的拉伸与挤压

在动画片的制作过程中,为了塑造一个相对稳定且富有弹性的鲜活角色,必须运用拉伸与挤压的运动规律,对于卡通角色更是如此,这样可以生动地体现角色的构成、尺寸和重量,展示出力的大小,以及获得更自然的面部表情动画等。

角色动画中的动作在很大程度上是靠肌肉形变来表现的,肌肉收缩就是挤压,肌肉舒展就是拉伸。当然并不是角色身上所有的组织都是按照这个规律变化的,例如骨骼和眼球并不会随着周围很多肌肉组织的形变而变形。

注意,不能单纯地通过改变角色的缩放比例来实现拉伸与挤压的效果,真正的拉伸与挤压应该是角色身上的各部分都有变化,是互相配合的结果,而不是简单地缩放比例,只有这样做出来的效果才真实、可信。

图2.13所示的是一个弹跳的小胖人,小胖人的肚子大而且富有弹性,在上下跳跃的时候肚子会上下震颤,身体跳起来的时候肚子产生拉伸,身体落地的时候肚子又产生挤压效果,使用了拉伸与挤压效果的小胖人变得更加幽默滑稽、夸张有趣。

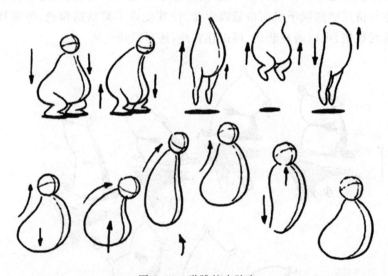

图 2.13 弹跳的小胖人

图2.14表现的是一个卡通人物先落地,再跃起,再跳入水池中的动作过程,在整个动作过程中,为了体现力度感,动画师在发力动作里面设计了非常夸张的变形,在身体最开始下落的过程产生拉伸,触地后为了表现出反弹的力度,让角色产生了夸张的挤压效果,然后再次跃起产生拉伸,到达最高点时又挤压,接着为了表现入水的猛烈和快速,又做了拉伸的效果。这些拉伸与挤压的变形效果持续的时间很短,因此观众不会对这种效果产生疑惑,反而会感觉动作更加顺畅、有力度。

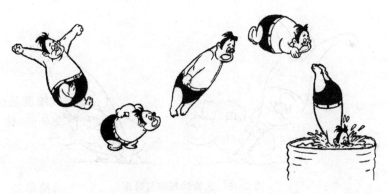

图 2.14　跳水的卡通人物

图 2.15 所示的是一个弹跳的人物,由于快速下落,产生了拉伸效果,身体触地时由于速度快,身体被挤压变形,也为后面的弹起动作积聚了足够的能量,使用夸张的挤压,预示着身体有足够的力度被弹起,身体被弹起后,由于速度较快,身体又会产生拉伸的效果。

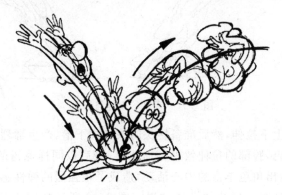

图 2.15　弹跳的人物

图 2.16 显示的是人物跳跃的两个关键动作,一个是身体下落刚刚触地的动作,另一个是身体刚刚被反弹马上要跃起的动作。在身体下落刚触地之前速度非常快,为了体现力度,把人物的腿部做了拉长,紧接着身体快速蜷缩,以加强画面的弹性感觉。当身体产生反弹跃起的时候,身体由蜷缩状态猛然拉伸,身体的腿部被拉长,感觉身体像子弹一样被猛烈地弹出,体现出了很大的力度感。

图 2.17 所示的是一个青蛙的弹跳,与图 2.16 类似,在身体触地时前腿拉伸,然后身体猛烈收缩,又猛烈拉伸反弹,一方面使角色更加鲜活和富有弹性,另一方面体现出非常快的速度,使画面更加流畅。

与上面身体的拉伸与挤压不同,图 2.18 是伴随人物表情的变化脸部产生了拉伸与挤压效果。这幅图表现的是人物由于惊讶而做出的转头动作,最左边的一张是因为看到某

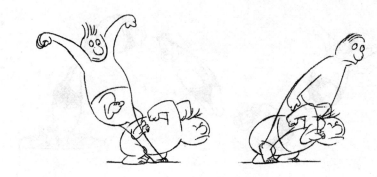

图 2.16　人物的拉伸与挤压

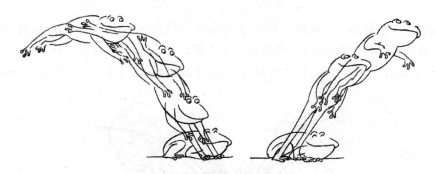

图 2.17　青蛙的拉伸与挤压

个东西而惊讶,脸部上下拉伸,然后准备转头时头部向下潜,产生猛烈的挤压,接着再逐步抬起头,同时张大嘴巴,脸部的拉伸效果更加明显,最后以同样惊讶的表情定格。通过脸部的拉伸与挤压表达出角色丰富的内心活动,造成了很强烈的弹性感,使观众更加容易理解角色情绪的变化,加强了影片的卡通效果。图 2.19 所示的同样是面部的拉伸与挤压动作。

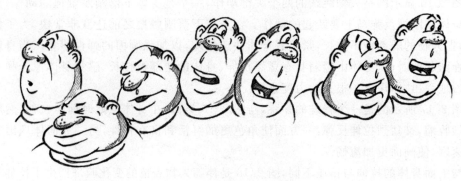

图 2.18　人物表情的变化

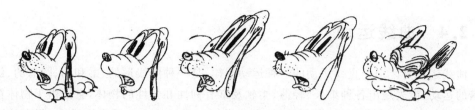

图 2.19　动物表情的变化

2.3　次要动作

次要动作是为了增加动画的生动性,表现角色的个性,设计其他部位的较小的运动来为主要动作起辅助作用。在角色做主要动作的时候,如果加上一个相关的次要动作,会使角色的主要动作更加真实,更加具有说服力。但是次要动作需要配合主要动作出现,不能过于独立或剧烈,否则会影响主要动作的清晰度,丰富的次要动作是提高动画片品质、增加动画片趣味性的重要保证。

次要动作可以增加动画的趣味性和真实性,丰富动作的细节,使角色变得更加鲜活,赋予动画角色以生命感和灵动感。次要动作要控制好度,做到既能被察觉到,又不能喧宾夺主,超越了主要动作。例如一个角色坐在桌子旁边做演讲,同时他的手指敲打着桌子,其中他说话的动作、表情是主要动作,敲打桌子是次要动作。此时,观众的观看焦点也是在角色的脸上。我们为了让角色更加真实,加入了次要动作,赋予角色更真实、自然的表演,虽然很细微,轻易不容易被察觉到,但是次要动作很重要。

次要动作有助于表现动作的趣味性,加强动作的真实感。动画师如何才能做好次要动作呢?应该在理解次要动作概念的基础上扎实掌握次要动作规律,然后通过大量的动作设计实践不断地积累经验,反复观察经典动作,同时大量赏析动画案例,反复运用次要动作的手法。例如用跳跃的脚步来表达快乐的感觉,同时也可以加上手部摆动的动作来加强效果,次要动作有画龙点睛的效果。图 2.20 所示的是舞动身体的人物,其中身体的舞动是主要动作,表达出了快乐的感觉,加上手部摆动的次要动作,表达出了真实感,强化了快乐的感觉。

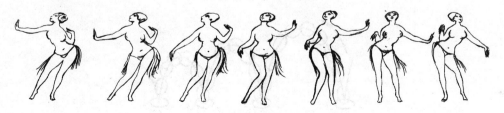

图 2.20　次要动作

2.4 曲线运动

曲线运动是区别于直线运动的一种运动规律,是一种曲线形的、柔和的、圆滑的、优美和谐的运动,能表现出各种细长、轻薄、柔软及富有韧性和弹性的物体,它是由于物体在运动中受到与它的速度方向成一定角度的力的作用而形成的。在现实生活中,所有的运动都是有弧线的,很少有角色或者角色身上的某个部位的运动是直来直去的。在动画片中,连接主要画面的动作都是使用圆滑的曲线进行动作设定的,例如伸手去触摸物体时、大炮打出炮弹时、绳子摆动时都是按照曲线来运动的,保证了动作的平滑和自然。如果以锐利的线条表达动作会造成不自然的感觉。

在动画片中经常运用的曲线运动有弧形曲线运动、波形曲线运动和S形曲线运动三种类型。

2.4.1 弧形曲线运动规律

凡是物体的运动路线呈弧线的,称为弧形曲线运动。弧形曲线大致分为两种情况,一种是抛物线运动形式,另一种是绕轴运动的形式。

1. 抛物线运动形式

将物体向上斜抛出去再下落所经过的轨迹就是抛物线。物体由于受到重力及空气阻力的作用被迫不断改变运动方向,它不是沿一条直线,而是沿一条抛物线向前运动的。抛物线运动要注意其弧度大小的变化,并需要掌握好加减速度。例如转头、跳跃、大炮打炮弹、从高处跳下、走路等,如图2.21~图2.26所示。

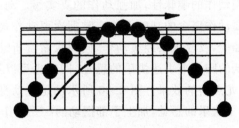

图2.21 标准抛物线运动

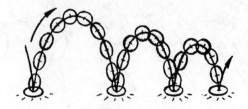

图2.22 弹跳的球

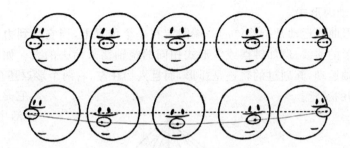

图 2.23 转头

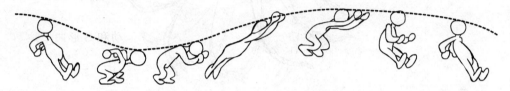

图 2.24 跳跃

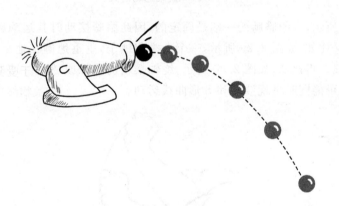

图 2.25 打炮弹

图 2.26 走路时脚的移动轨迹

2. 绕轴运动的形式

另一种弧形曲线运动是指物体的一端固定在一个位置上,当它受到力的作用时其运动路线也是弧形的曲线,例如钟摆或者形式相同的绕轴荡来荡去的人。如图 2.27 所示,一个人在做绕轴运动,其划过的轨迹是弧形,而且人物在左、右两个端点还会有缓冲,给观众以真实、可信的感觉。

图 2.27 绕轴运动的人

如图 2.28 所示,人的胳膊的一端是固定的,因此胳膊摆动时其运动路线呈弧形曲线而不是直线。又比如,如图 2.29 所示,一个人举起锤子,重重地砸在地上,锤子划过的路线就是弧形曲线。再比如,如图 2.30 所示,绕轴摆动的绳子或随风摆动的芦苇会呈现弧形曲线运动,也可能同时呈现波形和 S 形曲线运动。

图 2.28 绕轴运动的上肢

图 2.31 所示的是制作弧形运动曲线时大家经常会犯的错误,即没有掌握弧形运动的规律。在这幅图中,正在运动的物体是刚性的,其长度不会发生变化,因此运动到中间时要保证其长度不变,端点划过的轨迹应该是弧线,而不应该是直线,这说明只有掌握了弧形曲线运动的规律才能制作出正确的动作。

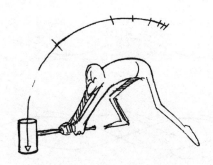

图 2.29 胳膊轮锤子绕轴运动

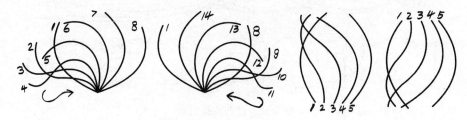

图 2.30 绕轴运动的绳子

图 2.31 错误的弧形运动

2.4.2 波形曲线运动规律

在物理学中把振动的传播过程称为波。凡是质地柔软的物体受到力的作用,受力点从一端向另一端推移,就会产生波形的曲线运动。例如,舞蹈家跳舞时拿着的长长的彩带、少先队员胸前飘扬的红领巾、旗杆上的彩旗、赶马车的长鞭子,当受到外力的作用时就会出现波形曲线运动,如图 2.32～图 2.34 所示。江河湖海中的水浪、渠道里的水纹和流水以及麦浪、海浪也都是波形曲线运动。

在实际工作中,大家经常会遇到一些运动路线比较复杂的物体。例如,迎风飘扬的旗帜或绸带就不仅仅是波形曲线运动,还常常穿插着 S 形曲线运动,龙在空中飞舞、金鱼的尾巴在水中摆动也都是比较复杂的曲线运动。因此,我们在理解了这些基本规律以后还必须在实际工作中加以组合和变化,并灵活运用,这样才能取得生动、逼真的效果。

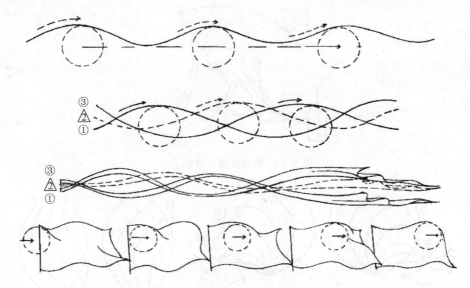

图 2.32 波的传播过程

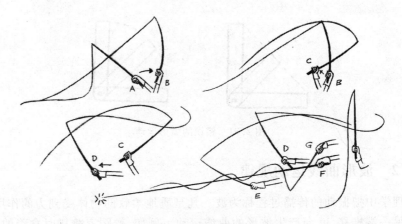

图 2.33 挥动的马鞭

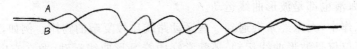

图 2.34 传递的波形

在动画片中表现波形运动时还应注意幅度的大小一定要与剧情符合。例如飘扬的旗子肯定与旗子的质地、风力的大小和方向等有很大的关系,在不同情况下处理的动作幅度也有区别。在波形曲线运动中创作出的动作应该顺畅、圆滑,有节奏感,有韵律感,波形的大小也应该有所变化,以使画面不显得呆板。例如,在动画片《千与千寻》中龙在空中的游动以及《人猿泰山》中泰山的头发飘动属于波形曲线运动,如图 2.35 和图 2.36 所示。

图 2.35 《千与千寻》中的龙

图 2.36 《人猿泰山》中泰山飘动的头发

2.4.3　S形曲线运动规律

柔软而有韧性的物体,主动力在一个点上,依靠自身主动力的驱动和外部阻力的作用,使力量从一端过渡到另一端,它的运动形态会呈S形,这就是S形曲线运动。最典型的S曲线运动是动物摆动长尾巴所呈现的运动,例如松鼠、马、猫、虎等的尾巴。当尾巴来回摆动时,正、反两个S形就会连接成一个8字形运动路线,如图2.37～图2.39所示。

图2.37　S形运动的尾巴(一)

图2.38　S形运动的尾巴(二)

图 2.39 飘动的纸片

在 S 形曲线运动中有主动力和被动力的共同作用。主动力是指带动物体运动的发力点,也就是起动点,被动力是指被带动部位的追随力点,也就是带动点。大家要分析运动过程中哪个部位是产生主动力的位置,哪个部位是受主动力作用后被带动的位置,并判断运动的方向,弄清楚物体被力推动的方向。

2.5 预备动作

在动画片中,角色会做出各种动作,角色的动作一般分为三个阶段,即运动的准备阶段、动作实施阶段和动作跟随阶段。第一个阶段就是我们所说的动作预备。在原有的动作中加入一个反向的动作以加强正向动作的张力,借以表示下一个将要发生的动作。对于比较快的动作,要先通过明显的预备动作造成必要的预感,让观众能够理解正在发生什么事情。角色的动作不能快得使观众跟不上,否则观众就不能理解动作所要表达的意思。

例如在投掷一个球之前必然要先向后弯曲手臂,甚至整个身体向后倾,以积聚足够的力量,这个向后的动作就是预备动作,投掷就是动作本身,如图 2.40 所示。

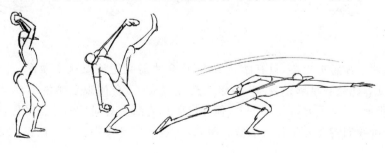

图 2.40 手抛球

预备动作可以引导观众的视线趋向即将发生的动作。在动画片中,必须结合人的生活体验传递出动画角色的情绪,让角色的动作带给观众明确的预期性,角色做出了预备动作,观众能够推测它接下来的行动。在动画片中有一个常见的例子,即制作一个角色快速冲出银幕的动作,在做动画的时候仅仅画准备性的动作就足够了,角色先是预备奔跑的样子,然后一溜烟地急速消失。图2.41表现的是一只鸭子奔跑的动作,角色在奔跑之前通常会先抬起一条腿,然后身体向后倾,可以将飞出去的动作表现为一堆羽毛或者一缕烟。

图2.41 快跑

预备动作通常是大幅度的,发生在快速的主要动作之前,添加预备动作的目的是使观众更加清晰地看到动作,明白动作之间的联系,使角色的动作不显得突兀和僵硬。在每个动作发生之前都要经过一定的预期,这样力量才能更好地施展出来。预期是一种以自然方式运动的方法,没有它,劲儿使不上来。预期动作也许不能明确表达动作的原因,但能预示一个动作的走向,以唤起观众的期待,让观众预判即将发生的动作施加了多少力,运动的速度有多快。预期动作的规律通常是欲左先右,欲前先后。图2.42所示的是起跑的动作,为了能够快速起跑,人物身体需要向后倾积聚力量,身体从A点向后压到B点,然后猛烈地冲向前方,朝着C点冲出去,从预备动作可以看出起跑动作施加了非常大的力。

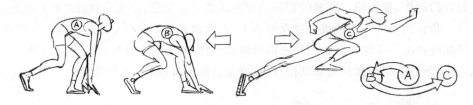

图2.42 起跑

在动画片中预感很更要,只有做好预感,观众才能真正注意这个动作,否则只是动作的过场,还没等观众有足够的反应,动作就已经完成了,会使观众领悟不到动作的意义。如图2.43所示,一个人要打另一个人,他在出手打之前会有向后的预备动作,这个预备动作确切地告诉我们将要发生什么事情。图2.44表现的是夸张的击打动作,如果预备动作

做的很好，主要动作只需要暗示一下，观众就可以理解它，一个人用激烈的动作击打狮子需要有更加强有力的预备动作，这样观众一看就可以理解动作。

图 2.43　拳击

图 2.44　击打

另一种预备是在释放之前的压缩，就好比弹簧，要想弹得越高，就要压得越紧，很多和力相关的动作都用这种办法来表现力的强度。如图 2.45 所示，一个弹跳的动作，身体先用力下潜，积聚力量，然后身体猛地向上弹出，压得越紧爆发越强，身体压得越低用力越大，预示着弹出去的高度就越高。

总之，一个好的动画应该让观众明白将要发生什么，正在发生什么，动画师要通过长期观察不同特性的人类情绪和动作来获得肢体语言的各种表现方式，以积累丰富的经验，从而创作出具有吸引力的好动画。

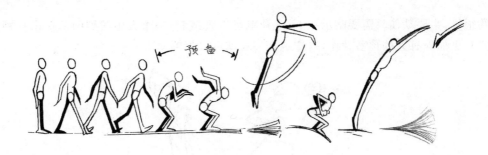

图 2.45 弹跳

2.6 追随与重叠

追随动作是主要动作的一种延伸,就像身上的衣服总是试图跟上跑步中的角色一样,跟随动作取决于角色的主要动作,可以让角色的动作更具有趣味性。例如表现角色的长尾巴、长头发和长耳朵等,动画师可以为它们添加追随和重叠动作,从而使制作出来的动作具有生命感和真实感,又不乏趣味性。如图 2.46 和图 2.47 所示的是衣服的追随动作,人物状态由跑转停的时候身体已经停止,但是衣服由于惯性还会保持原来的运动状态,继续向前运动,然后再自然下垂到原本的位置,这就是追随重叠运动。

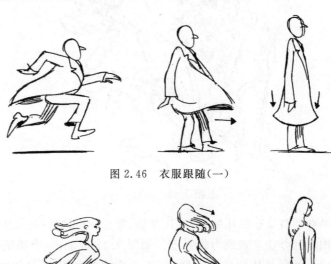

图 2.46 衣服跟随(一)

图 2.47 衣服跟随(二)

动作的重叠本质上是其他动作的连带性所产生的跟随动作,而且在时间上动作之间有互相重叠的部分。比方说一只点头的小狗,它的耳朵会因为惯性跟随头部运动,就像是波的传递一样,随着头的点动,运动从耳朵的根部向耳朵的尾部传递,当小狗的头部向下时,耳朵倾向于停留在原来的位置上,相对于头向上,耳朵的运动方向与头部的运动方向相反,而且有一定的延迟,这就是所谓的动作跟随,即因为主体动作的连带性所产生的动作,同时叠加在主体动作上的动作。图 2.48 所示的是小狗耳朵的追随重叠动作。

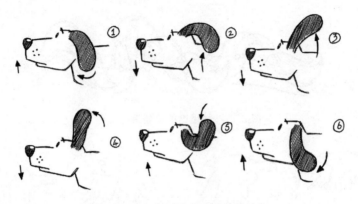

图 2.48　小狗耳朵的追随重叠动作

没有任何一种物体会突然停止,物体的运动是一个部分接着一个部分的,角色有附件,例如小猫的尾巴、柔顺的头发和飘逸的衣服,附件会在角色停止后有一段持续的运动。附属物的动作取决于角色的动作、附属物本身的重量和柔韧性,还会受到空气阻力等因素的影响。这些柔软物体的追随重叠动作通常比较复杂,要把追随重叠动作做的真实自然不是一件很容易的事情,需要动画师反复训练。如果追随重叠动作制作不到位,会导致动画效果呆板生硬、没有生气。图 2.49 和图 2.50 所示的是小狗加速跑和急停的时候耳朵的追随重叠动作;图 2.51 所示的是马尾巴追随身体运动的动作;图 2.52 中是鸟飞行拍打翅膀时的动作;图 2.53 所示的是一只蹦蹦跳跳的松鼠的尾巴追随身体运动的动作。

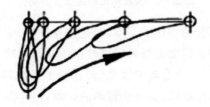

图 2.49　小狗加速跑时耳朵的追随重叠动作

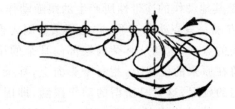

图 2.50 小狗急停时耳朵的追随重叠动作

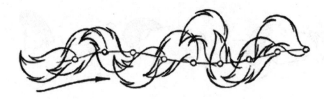

图 2.51 马尾巴的追随重叠动作

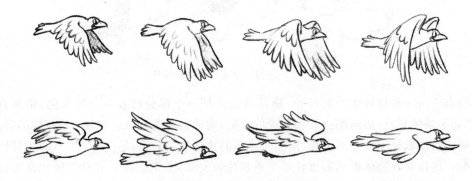

图 2.52 鸟翅膀的追随重叠动作

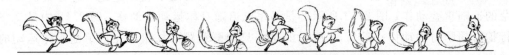

图 2.53 松鼠尾巴的追随重叠动作

主体在运动时，其他部分的动作不同步，而是相互拉扯、牵带、扭曲或旋转。当一部分停下来时，其他部分可能还在运动。当表现松软物体的运动时要突出拖拽感，例如胖人的脸，在转头的时候，为了做出生动有趣的效果，要让脸上的肉随着头的转动而颤动。在转头的过程中，脸蛋滞后于其他部位，头停止转动的时候，由于惯性，脸蛋还在转动。这样的处理方法使整个脸部动作具有了生动的弹性，整个动作变得生动而有吸引力。图 2.54 表现的是人物转头的动作，其中的脸蛋产生追随重叠运动。

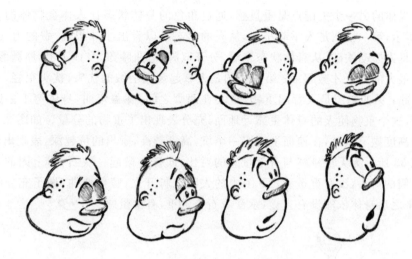

图 2.54　人物面部表情的追随重叠动作

2.7　重量规律

在动画片中，任何有生命无生命的物体不论是轻还是重，只要存在就有质量，都应该表现出重量感，重量感是赋予角色生命力与说服力的关键。重量感的表现取决于角色或物体的性格、年龄、身体和心理状态、动作节奏等因素。表现出重量感会让动作显得生动而可信，使用合理的方式充分表现出物体的重量感有助于提高整个动画片的质量。

重量规律的一个关键点是重心。重心是物体的质量重心，例如人站立的时候，重心在两脚之间才能站稳，否则会摔倒。合理的重心设计可以表现出重量的可信任感。如图 2.55 所示，左图中的物体重心稳定，站在旁边的人是安全的，给人以稳定的感觉；而右图物体的重心不稳定，站在旁边的人是不安全的，有不稳定的感觉。

图 2.55　重心

重量规律的另一个关键点是重量感,通过角色的身体状态让人体会物体的轻重。如图 2.56 所示,第一幅图是人举起小球,从人的状态可以看出小球很轻,费的力气也不大;第二幅图是人搬动铁砧,从身体状态来看,分开双脚,弯曲膝盖,身体下潜,胳膊绷直,看得出是费了很大的力气才搬起来;第三幅图是人拿起装满羽绒的枕头,枕头很轻,毫不费力就可以拿起;第四幅图是人背起重物,重心在两脚之间,膝盖弯曲,身体弯下去以抵消重物的重量,这个重物使人的身体更靠近地面,充分表现出了重物的分量。如图 2.57 所示,从不同的高度抛下铁砧,在地面上砸出一个坑,高度越高,砸出的坑越深,表现出的力度越大。图 2.58 所示为无重量感与有重量感的对比,同样是搬起一块石头,上图的人物像是搬起一块假的石头,没有重量感;下图中的人物双脚开立,膝盖弯曲,做了充分的预备动作,搬起来之后身体依然没有直立,承受着石头之重,有重量感。

图 2.56 重量感

图 2.59 所示为人搬起一块大石头的过程,要通过人物的身体形态体现出石头的重量感,让画面具有生命力,具有真实感。首先分开双脚,腿弯曲,然后接触石头,弯曲脊柱,准备发力,抱住石头向上拉,通过身体的抖动表现发力的过程,然后调整脚步抱起石头,脊柱再次向后弯曲变形,举起石头,后背拉直,身体再次颤抖,最后不能承受石头的重量,身体被压倒。在这个实例中,从搬石头的预备动作到身体状态的变化都充分体现出了石头的重量,给观众的感觉也是真实、生动的,可以博得观众对动作的认可。

动画师在实践中要时刻注意对重量感的体现,因为观众有一双挑剔的眼睛,观众并不懂动画运动规律,但是观众有生活体验,他会结合自己的生活体验对动画片中的原理提出非常高的要求。另外,学习重量规律要结合预备动作、拉伸挤压、夸张变形等规律一起学习,动画运动规律都是相互联系、相互补充的,只有掌握方法,不断实践,才能融会贯通,制作出优秀的动画作品。

第2章 典型的动画运动规律

图 2.57 高度差异造成的不同重量感

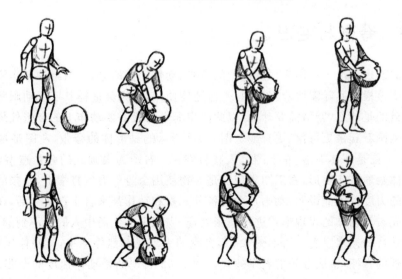

图 2.58 无重量感与有重量感的对比

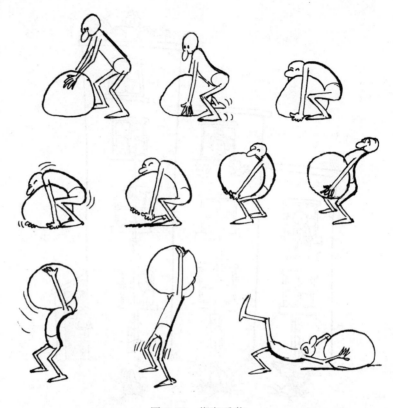

图 2.59 搬起重物

2.8 夸张与变形

夸张的表现手法一般用来强调造型的夸张、动作速度的夸张、情绪的夸张等。夸张的运动规律应该根据实际需要恰当运用,不能随便使用,否则会适得其反。动画师应该弄清楚动作的目的是什么,剧情需要什么,以此决定哪个阶段需要动作上的夸张处理。适当的夸张会让动画看起来更可信、更有趣。图 2.60 所示的是形体的夸张,左图是现实生活中的状态,左上图是球体下落、左下图是人物打拳击;右图为漫画式的夸张造型,右上图表现的是球体触地挤压变形,右下图表现的是人物使用全身的力气打拳击,夸张的造型表现出了打拳的力度。由此说明,动画片中的各种元素和动作都来自于现实生活,在动画中可以把这些元素和动作的表现形式进行夸张处理,表现现实生活中人们做不到的事情,也给观众带来独特的艺术感受。再如图 2.61,奔跑的大象要突然停下来,将身体压低,脚与地面产生剧烈的摩擦,造成夸张的刹车效果。图 2.62 表现的是动作速度的夸张,角色冲出

银幕的动作,角色在不同帧之间移动,画面快速切换,前一帧是角色冲出银幕动作的预备动作,下一帧就切换为一股烟加速度线,以这种夸张的处理方法表现出角色的速度之快。

图2.60　形体的夸张

图2.61　速度的夸张

图2.62　动作速度的夸张

情绪是塑造角色性格特征的重要因素,动画片中的角色性格一定要鲜明,要把性格的表现发挥到极致,给观众留下深刻的印象。图2.63和图2.64表现惊讶的情绪,动画师根据自己对现实中惊讶的情绪的总结和提炼制作出动画片中的惊讶情绪,夸张到了极点,使角色具有活力,并且给人的感觉也比较真实。动画片中角色的情绪要用较高的级别去表现,例如当主角进入一个快乐的情绪时让其更为高兴,当主角感觉悲伤的时候使用让其更为悲伤的手法去表现。

图 2.63　情绪的夸张（一）

图 2.64　情绪的夸张（二）

夸张的表现方式五花八门，动画师可以利用各种形变产生造型上的夸张，也可以在角色动作上做夸张，但夸张并不完全是动作幅度大，而是在考虑动画片整体的节奏、快慢对比、大小对比、动静等经过深思熟虑后挑选的精彩动作，以传递出角色动作的精髓。

以上描述的夸张变形都是符合客观世界中力的逻辑关系的，主要是拉长、压扁、扭曲等形式的夸张。除此之外，还有一种纯形式的变形，不需要客观世界的逻辑关系，我们称之为魔幻式的变形。图 2.65 所示的是从悟空的形象变成仙鹤形状的过程，变形的过程是纯形式的变形，没有逻辑关系。图 2.66 所示的是女孩飘逸的长发逐渐变形为海洋的过程，是魔幻式的纯形式的变形。

图 2.65 《大闹天宫》中悟空变成仙鹤的过程

图 2.66 头发变形为海洋的过程

2.9 因果关系

任何动作都是由于物体受到力的作用，产生了速度或形状的变化。但是由于物体本身性质的不同和受到的力的大小不同，会使速度或形状产生不同的结果。如图 2.67 所示，绳子缠绕物体然后拉紧，从变形的结果去分析拉紧后的效果，可以说明拉绳子的力量大小，或者可以判断出受力物体的软硬程度。图 2.68 所示为在跷跷板的一端放置一块小石头，一块大石头落在另外一端，接着跷跷板产生弯曲变形，小石头由于惯性仍保持在原地不动，然后跷跷板瞬间向反方向弹起，小石头也猛然间被弹出画面，这就是力加在一个物体上产生了一系列的因果关系。

图 2.67 绳子拉紧物体

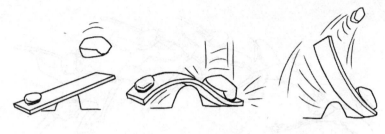

图 2.68　大小石块的因果关系

2.10　慢入与慢出

慢入与慢出的规律通常出现在物体加速或减速变化的场景中。一个物体从零速度逐渐加速到有速度,这个加速的过程就是慢入。一个物体从有速度逐渐减到速度为零,这个减速的过程就是慢出。慢入、慢出可以使动作让人感觉自然、平顺。慢入慢出规律是普遍存在的,任何动作由于受到力的作用都有一个从静止到有速度,再从有速度到静止的过程,没有物体的运动会从速度为零突然变得飞快,也没有物体会从速度飞快突然变得戛然而止,否则会显得机械、呆板、不自然。图 2.69 所示的是钟摆的例子,自然摆动的钟摆,从 1 到 4 是加速的慢入过程,从 4 到 7 是减速的慢出过程,这样的动作才会显得真实、自然。

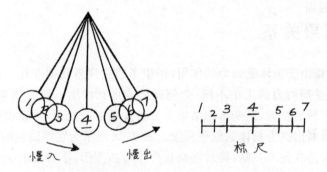

图 2.69　慢入慢出的钟摆

如图 2.70 所示,一个弹跳的小球经历自由落体、触地反弹、减速上升几个过程,在整个过程中会有慢入慢出效果。当它以自由落体的形式向下运动时逐渐加速,即为慢入,直到它触地反弹为止。当它触地反弹再次起跳时受重力的影响速度会越来越小,即为慢出。对于一个从静止状态开始自由落体的小球而言,需要以先慢后快的设定来完成。在小球反弹上升至最高点之前速度也要逐渐减缓,小球乍停的动作会带来突兀的感觉。若处在最高点和最低点之间的位置,必须填进完整的、足够的中间画面来使小球的运动有平滑的开始,并且要以平滑的感觉结束,这样才不至于产生跳格或是动作生硬的情形。

图 2.70 弹跳的小球

对于角色动画而言,总是要在运动中加入慢入或慢出的处理。即便角色只是摆动一下胳膊,也可能需要在动作的起始和结束的地方加一些中间帧使动作更加平滑。从动作的速度变化可以清楚地说明动作的种类、动作的程度,也会带给观者不同的感受。如果动画师忽视了对慢入、慢出效果的设计,则不符合物理的客观规律,会使动作不可信。

2.11 吸引力规律

吸引力就是个性化的细节设计和表演。吸引力并不是说角色有多么讨人喜欢,例如迪士尼的经典动画《小飞侠彼得·潘》中胡克船长是个邪恶的角色,但绝大多数人对这个角色的印象很深刻,说明他的角色设计非常有吸引力,如图2.71所示。吸引力指的是要创造出观众想看的角色,让角色动起来、活起来,具有演员的感染力。一个具有吸引力的角色需要有号召力,有很迷人的外表,同样一个没有什么故事的小人物也需要感染力。如果这些角色都没有吸引力,就没有人想看。聪明可爱的或者丑陋讨厌的都是可以抓住观众眼球的,动画中要拥有一个个在观众心目中可以站住脚跟的、个性鲜明的角色。另外,动画师要注意尽量避免平庸无趣的动作设计,否则故事就会失去吸引力。

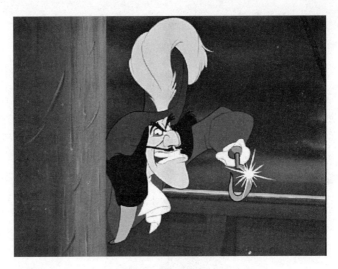

图 2.71　胡克船长

2.12　本章小结

本章介绍了牛顿三大运动定律在动画片中的应用,然后介绍了由迪士尼公司总结的典型运动规律,分别是拉伸与挤压、次要动作、曲线运动、预备动作、追随重叠、重量规律、夸张与变形、因果关系、慢入与慢出、吸引力规律等内容,本章针对不同的运动规律提供了大量的图片素材供读者使用。

作业题 2

1. 设计制作小球的弹跳动作。
2. 设计制作红旗的飘动。
3. 设计制作松鼠尾巴的摆动。
4. 设计制作柳条和草随风飘动的动作。
5. 分别设计制作皮球、棒球和铅球自由落体然后弹跳的动作。
6. 设计制作一套飞刀插到木板夸张变形再恢复原状的动态效果图。
7. 设计制作人物搬起重物的动作。
8. 设计制作一组追随重叠的动作。

第 3 章

人物的基本运动规律

本章学习目标
- 掌握人物行走的运动规律。
- 掌握人物奔跑和跳跃的运动规律。
- 掌握动画片中人物的对白和情绪的表达方法。
- 掌握人物运动规律实例的创作方法。

本章首先分析了人体的结构,为学习人物的运动规律做好铺垫,然后分别介绍了人物的行走运动规律、奔跑运动规律和跳跃运动规律,最后介绍了人物的对白和情绪的表现方法,并且在整章中列举了多个典型的应用实例。

3.1 人体结构分析

人物的基本运动受到身体的各个方面的影响和制约,我们要把人体看作是由许多部分连接在一起的灵活的整体,在研究人物的运动规律之前需要了解人体的结构,掌握人体骨骼和肌肉的构成特征。

1. 骨骼

人体的骨骼结构决定着人体比例的长短、体型的大小以及肢体的外观形状。骨骼是人物动作的结构架子,是构成各种动态的基础。人的骨骼系统有非常复杂的结构,还可以巧妙地保持身体的平衡,使人可以做出各种各样的动作。人体的骨骼既可以维系肌肉,又起到保护内脏的作用。骨骼的形状多种多样,长短不一,有的圆,有的扁,有阳刚,有阴柔,因此能做出许多特殊的动作。人的骨骼是很坚固的,一双脚就能支撑起一个庞大的身体,

还能经受住外力的冲击和振动不会轻易折断。

人体的骨骼框架是一个可以活动的系统,而骨骼的活动受到骨骼关节的制约。人体的骨骼有许多可以活动的关节,通过附着在骨骼上的肌肉牵动关节的活动从而产生各种动作。按照关节的构造分类,人体有颈关节、腰关节、上肢关节和下肢关节几个主要关节。颈关节构成头部的俯、仰、旋转等动作;腰关节构成躯干的前屈、后屈、左右屈及横向旋转等动作;上肢关节(包括肩关节、肘关节、腕关节和指关节)构成了上肢各部位的伸屈和旋转弯曲等动作;下肢关节(包括股关节、膝关节、踝关节和趾关节)构成了下肢各部位的伸屈和旋转扭曲等动作。关节按照连接方式可以分成两种,一种是球窝关节,如肩关节和锁关节;另一种是铰链关节,如肘关节和膝关节。大腿由大腿骨通过球窝关节与髋部相连。小腿在膝部有一个铰链式的关节,脚由踝关节与小腿相连。

各个关节受到关节结构和附着在骨骼上的肌肉收缩的制约有各自的活动范围,有的关节活动幅度大,有的关节活动幅度小。不管表现什么样的动态,都要根据骨骼的活动范围去刻画。如果违反了它的生理规律,画出来的姿势会令人不舒服,动作也不具有说服力。有时在动画片的动作中会使用一些夸张的表现方法,但是必须要根据剧情发展和角色的特点来处理,不能违背基本的人体结构。

我们在做人物的行走动作时要有一个骨架的动态概念,这个动态的概念可以决定我们做的动作是否正确,是否能达到动态的平衡。我们在画一个动作的时候要准确地刻画出各个骨骼关节变化的动态,这样才能使动作符合规律,没有骨骼关节的人体是不能产生活动的。

2. 肌肉

人体的骨骼和关节上都附着有肌肉,肌肉的收缩牵引着关节的运动,是关节运动的动力源。人体的骨骼和肌肉紧密联系,肌肉是牵拉骨骼完成动作的重要器官。人的力量是靠肌肉运动提供的,附着在骨骼上的肌肉收缩力量使骨骼活动起来才能做出幅度较大的动作,例如奔跑、击打、跳跃等。

肌肉通常是成对工作的,每一块肌肉都有与其对应的另一块肌肉,它们分别行使着屈和伸的运动。一块肌肉收缩起到拉动骨头向前的作用,另一块肌肉相应地收缩就起到拉动它向后的作用。肌肉之间的联系十分密切,一条肌肉的收缩往往会牵扯着许多肌肉跟着一起活动。肌肉和骨骼是有机联系的整体,没有肌肉的收缩,骨骼是动不起来的,因此也就不能产生动作。

3. 比例

人体的比例是指人体或人体各部分之间度量的比较,它是人们认识人体在三度空间中存在形式的起点。动画片中的人体要在人体基本比例的基础上根据剧情适当夸张。一般把人的头部作为一个单位来衡量全身的长短。不同的民族和种族身高与头高的比例是不一样的,有的八比一,有的七比一。不同年龄的人体有不同的身高与头高比例,一般一

两岁的儿童是四比一,五六岁的儿童是五比一,十岁的是六比一,十六岁的是七比一,二十五岁以后的成人一般比较固定,为七个半比一,到老年时,由于躯干萎缩,也会显得小一些。在动画片中,创作人物要遵循基本的比例。

4. 神经

人体的神经系统是动作的指挥系统,人体有一个组织严密且复杂的神经系统,这个系统由大脑、脊椎和复杂的神经网组成,起到对身体活动和协调的作用。人体有两种神经组织,一种是感觉神经,能把各种感觉迅速传给脊椎和大脑;另一种是运动神经,大脑通过运动神经发布命令,使肌肉收缩,牵动骨骼做出各种动作。如果没有神经系统的指挥,人就不能有条理地进行各种活动。

3.2 人物行走的运动规律

3.2.1 行走规律

在生活中走路是人最常见的动作之一。人的动作复杂多变,人的肢体活动会受到人体骨骼、肌肉、关节的限制,人常见的动作会受到年龄、性别或体型等方面的影响而存在差异,但其运动的基本规律是类似的。

1. 重心问题

人走路的动作是连贯的、运动的姿态,是姿势不断变化、重心不断移动的动态形象。通常,人处于站立姿态的时候身体重心垂直于地面,这样才能保持身体的稳定。如果人体要向前运动,首先要使身躯向前倾斜,当重心前移到人体将失去刚才的平衡状态时,为了保持身体的平衡,必须向前跨出一条腿,支撑倾斜的身体,转移重心的力量,直到另一条腿来接替,从而形成左脚和右脚来回交替的迈步动作。人走路的动作过程包括姿势的变化和重心的移动这两个方面,只有协调好两者之间的关系才能准确地表现出走路的动态。图3.1和图3.2所示的是随着重心变化产生走路动作的图例。

图3.1 走一个完步的动作

图 3.2　走一步的动作

2. 走路规律

人的走路动作遵循一些基本规律,走路的时候为了保持身体平衡,总是一条腿支撑身体,另一条腿向前跨步;左、右两条腿交替向前运动,带动身体向前运动;配合两条腿的跨步向前运动,左、右双臂会做出与腿的方向相反的前后摆动,即左腿向前运动,左臂就相应地向后摆动,右腿向前运动,右臂就相应地向后摆动。走路时身体也会产生扭动,表现为肩膀的旋转和臀部的旋转,二者随着腿的迈步产生相反方向的旋转。图 3.3 所示的是人走路时身体各部位的基本动作。

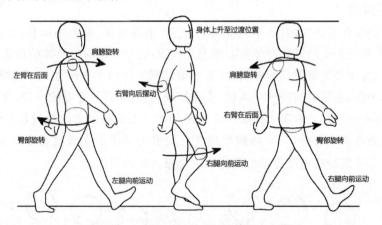

图 3.3　走路时身体各部位的基本动作

在走路动作中,由于腿不断屈伸,带动身体产生高低的运动变化,划过的轨迹线表现为波浪形。当迈出步子双脚同时着地时,腿迈出一个大步,身体和头部就略低,当一只脚着地另一只脚抬起朝前弯曲时,身体处于迈步的过渡位置,此时身体和头部就略高。图 3.4 所示的是人走路时的几个关键位置。图 3.5 所示的是人走路时头部、胯部和膝盖几个部位的连线,表示走路的时候身体各部位是协调的,会产生连贯的高低变化。

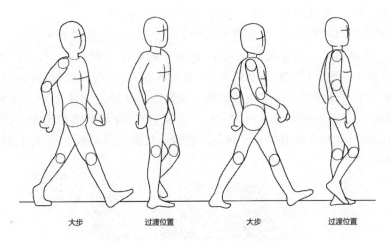

大步　　　过渡位置　　　大步　　　过渡位置

图3.4　走路时步子与身体高低的关系

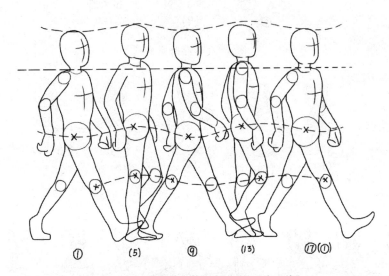

① 　　(5)　　⑨　　(13)　　⑰①

图3.5　走路时身体各部位的运动连线

走路和跑步都是身体向前倾，转移身体重心形成不稳定的倾向，导致姿态的变化，只是二者前倾的幅度不同。身体前倾的幅度和人行走的步幅大小、速度是成正比的。一般情况下，走的越慢，迈步越小，脚离地较低，手的前后摆动幅度越小；反之，走的快时，手和脚的运动幅度加大，脚抬起的高度也增大。

3．走路的时间掌握

通常，走路的速度是平均的，半秒钟走一步，一秒钟走两步。如果采用一拍二的方法，需要12张画面，一张动画拍两格，一共24格，也就是一秒钟。如果采用一拍一的方法，需

要绘制 24 张画面,一张动画拍一格,一共 24 格,也是一秒钟。

掌握了走路的基本姿势,结合走路的节奏,总结出绘制走路动画的方法,如图 3.6～图 3.8 所示。先画出一个完步的首尾两张,即图中的原画 1 和原画 17,然后加入中间过渡位置,即原画 9。原画 1、原画 9 和原画 17 都是两腿开立,两脚接地,身体前倾,重心向前,此时身体处于最低位置。然后绘制原画 1 和原画 9 之间的动画 5,绘制原画 9 和原画 17 之间的动画 13。在动画 5 和动画 13 中,一条腿笔直,脚掌全踏在地面上,另一条腿从地面上抬起,向前运动,此时身体处于较高的位置。接着绘制动画 3、动画 7、动画 11 和动画 15 的中间过渡。

图 3.6　走路时原画

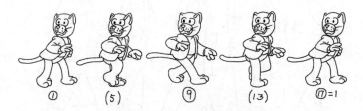

图 3.7　加入中间画

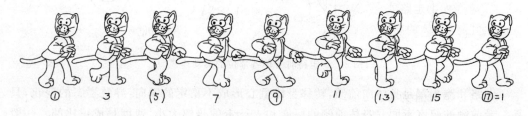

图 3.8　进一步加入中间画

又如图 3.9 所示,图中的原画 1 和原画 13,前后脚同时着地,身体重量平均分布在两脚之间,两脚之间的距离决定了跨步的长短,根据跨步的长短可以计算出角色走到某地需要几步,此时两个手臂的摆动幅度也较大。图中的动画 3 和动画 5,人物身体前倾,两腿逐渐靠近挤压,右腿膝部弯曲去缓冲身体向下的重量,身体重心最低,身体的全部

重量集中在右腿上。在原画7中,弯曲的腿挺直了,身体重心最高,左腿向前移动。在动画9和动画11中,身体前倾,左腿向前迈出,处于拉伸状态,身体重心再次压低。然后到原画13,与原画1的位置相同,只是手臂的摆动方向左右互换,迈步的左右腿也互换了。

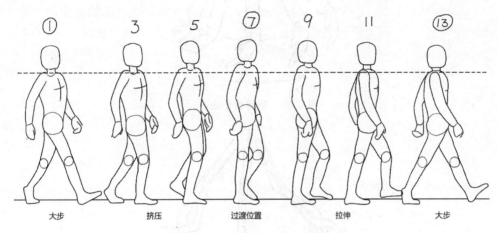

图3.9　左腿迈一步的图解

至此我们掌握了人走路的基本运动规律,但是在动画片中很少使用人走路的基本动作,走路动作会受到环境和情绪等因素的影响,是复杂多变的,所以表现人物走路的动作要根据剧情以及角色的特点对走路的动作进行合理的艺术夸张,这样才会使角色具有特征,才会使动作具有感染力。

3.2.2　走路的动作分解

在绘制人物走路的动作时要充分考虑身体各个部位的运动,例如手臂的摆动,肩膀和胯部的扭动,身体的高低变化,膝盖、脚的变化,这些都要做的合理。下面分别说明走路的分解动作。

1. 手臂的摆动

手臂以肩胛骨为轴心做弧形摆动。走路时手臂的摆动要自然、灵活,手腕的运动轨迹是弧形的曲线,在甩动的末端伴随着一个手的跟随动作,这样的动作更柔韧、更有弹性。在摆动的过程中适当降低肩膀的位置,胳膊做更大的弧度,使手臂摆动的更加真实、自然。图3.10～图3.12所示为胳膊摆动的图解。

图3.10　胳膊摆动图(一)

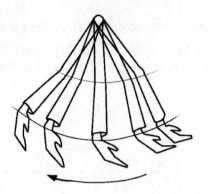

图 3.11　胳膊摆动图（二）

图 3.12　胳膊摆动图（三）

2. 身体的扭动

在走路的过程中，身体会产生扭动动作，如图 3.13 所示，俯视走路时的身体，随着迈步的动作，身体的胯部和肩膀会产生相反方向的扭动。图 3.14 所示为从侧面看身体扭动时肩膀和胯部的动态变化，往前伸的那条腿的胯部位置更高。图 3.15～图 3.17 所示为在走路的动作中需要表现出肩膀和胯部运动的细节。

3. 跨步

在走路的过程中，脚的跨步动作也有自身的特点，总是脚跟先着地，并且引导着脚的走路，脚掌和脚尖跟随着脚跟的落地做出协调的动作。跨步的腿从离地到向前伸展落地，中间的膝关节呈弯曲状，脚划过的轨迹线是弧形运动线，这条弧形运动线的高低幅度与走路时的神态和情绪有密切的关系，如图 3.18 所示。

图 3.13　胯部和肩膀的扭动

第3章 人物的基本运动规律 83

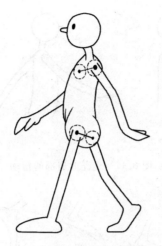

图 3.14 从侧面看胯部和肩膀的扭动

图 3.15 走路时产生扭动的部位

图 3.16 走路时胯部的扭动

图 3.17 走路时肩部的扭动

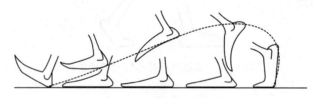

图 3.18 脚的运动轨迹

一般来说,跨步的中间过程比较平均,但是跨步的中间过程也会受剧情、角色性格等因素的影响有所变化,表现为脚的运动两头慢中间快或者两头快中间慢。图 3.19 所示的是两头慢中间快的跨步,脚跟离地和脚尖落地时的距离比较小,速度比较慢,而中间提腿、屈膝、跨步过程距离较大,速度比较快,表现出一种轻步走路的效果,适用于角色蹑手蹑脚走路或者怕走路时发出声响。图 3.20 所示的是两头快中间慢的跨步,脚尖离地收腿和脚跟落地的距离较大,速度比较快,而中间过程距离较小,速度比较慢,表现了重步走路的效果,适用于精神抖擞地走路,步伐稳重、有力。

图 3.19 两头慢中间快的跨步

4. 身体高低起伏

在走路的动作中,整个身体因腿部的迈步运动而上下起伏,因此头顶在空间中的运动呈波浪形曲线运动的轨迹,这样会使走路具有重量感。另外,当身体因为迈步向上运动处于最高点时会做微微地点头动作,当迈步两腿逐渐分开身体处于低点会做出微微地抬头

图 3.20 两头快中间慢的跨步

动作,这些细节可以使走路的动作更加真实、生动。图 3.21 所示为随着身体的向上和向下头会产生协调的点头和抬头动作。

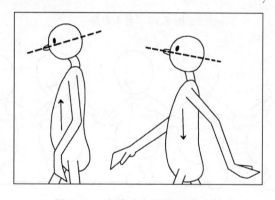

图 3.21 走路时点头的细节动作

综上所述,走路具有以下几个特点:
(1) 手臂摆动幅度和迈步幅度成正比;
(2) 头部呈波浪线的轨迹上下运动;
(3) 两步一个循环;
(4) 在正常走路的过程中,身体下降时胳膊摆动的幅度最大;
(5) 脚后跟运动产生的轨迹线形成一条抛物线。

3.2.3 走路的造型

前面主要是从人物侧面来研究人行走的基本运动规律,但在实际中人的走路动作是复杂多变的,人走路会因为心态、年龄、性别、身份等不同而表现出不同的姿态和节奏。图 3.22~图 3.24 是一组不同年龄的人走路的不同姿态。老人走路的时候表现为形体上弓驼背,步幅很小而且行动缓慢,颤抖着缓慢前行。儿童的腿比较短,迈步频率较快,手臂摆动的幅度也比较小,又活泼好动,通常是一蹦一跳的快乐节奏。年轻人通常身强力壮,走路富有朝气,昂首挺胸充满活力,步幅较大,摆臂的幅度也比较大,走起路来显得踏实有

力。图 3.24 所示的是不同年龄的人迈步步幅大小的区别。

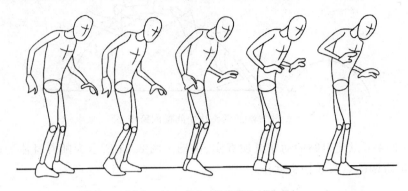

图 3.22 老人走路

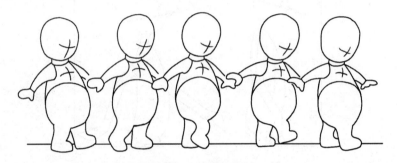

图 3.23 儿童走路

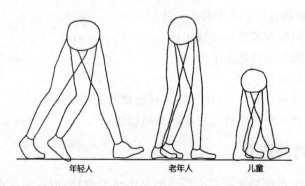

图 3.24 年轻人、老年人和儿童迈步的差别

在动画片的创作中，大家经常会遇到不同角度的行走，例如正面走、背面走等。但是这种情况在实践中并不多见，因为正面、背面形态不容易表现出人物的个性。图 3.25 所示为垂直纸面向外的正面走，图 3.26 所示为垂直纸面向里的背面走。和侧面行走的规律一样，人物的身体同样有高低的位置变化，身体上下运动形成曲线的轨迹。

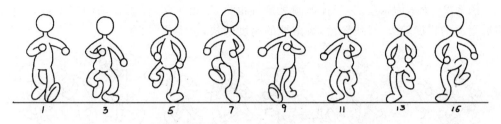

图 3.25 正面走

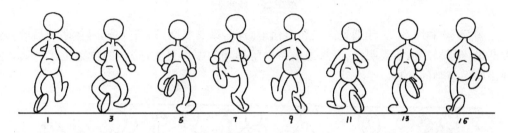

图 3.26 背面走

在动画片中，人物走路的动作会受到心态或情绪的影响，例如情绪轻松地走路、心情沉重地踱步、自信地走路等。在表现这些动作时需要运用走路的基本规律，与人物姿态的变化、身体动作的幅度、走路的运动速度和节奏结合起来，以达到预期的效果。

图 3.27 和图 3.28 所示为蹑手蹑脚地走路，是需要轻轻地小心走路的姿势，表现角色滑稽的效果，或者表现在阴森、寂静的场景中偷偷摸摸走路的动作。从图 3.28 中的箭头可以看出蹑手蹑脚走路时身体各个部位的运动趋势，身体重心上下前后移动的幅度很大，上半身前后摆动的幅度比较大，腿抬起的高度比较高，脚落地的速度较慢，轻轻落地。

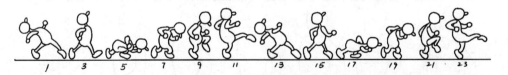

图 3.27 蹑手蹑脚走（一）

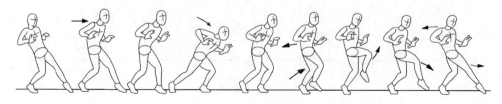

图 3.28 蹑手蹑脚走（二）

图 3.29 所示为阔步走,身体前倾且挺得很直,下巴突出,手臂摆动的幅度很大,腰部前后摆动的幅度较大,步伐轻盈,脚落地的速度较快,迈步扎实、有力。

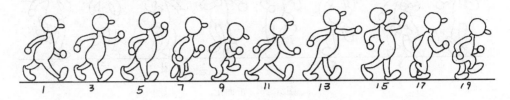

图 3.29 阔步走

图 3.30 和图 3.31 分别是高兴和自信地走路,昂首挺胸,趾高气扬,身体略向后倾,胸部凸出,步伐轻盈,节奏明快,高兴地走路肩膀摆动的幅度更大,跨步的位置也比较高,体现出朝气蓬勃的气势。

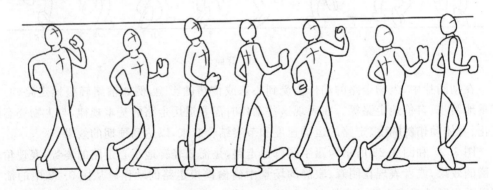

图 3.30 高兴地走

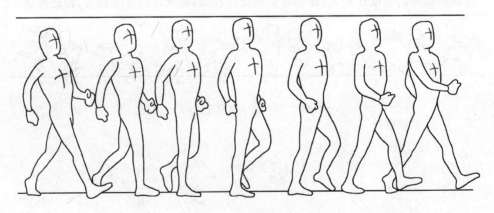

图 3.31 自信地走

图 3.32 所示为踮着脚走路,腿脚抬起的速度快,抬起后速度略慢,然后加速向下踏,下踏后脚着地的动作轻缓且富有弹性。

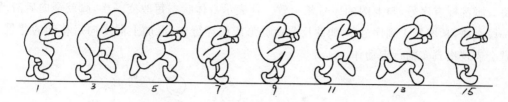

图 3.32 踮脚走

图 3.33 所示为垂头丧气地走路,由于疲倦,身体和头低垂,头上下摆动,手臂松弛下垂,几乎不前后摆动,迈步也显得没有力气,脚拖在地上,动作幅度较小。

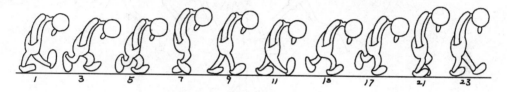

图 3.33 垂头丧气地走

3.2.4 前进行走和循环行走

在动画片中有两种表现走路的方法,一种是正常的前进行走,另一种是原地循环行走,动画师应根据剧情需要进行选择。

使用前进行走的方法表现人物走 N 步从 A 地到达 B 地,因为人走路的时候左、右两腿迈两步才算完成一个完步,后面的走路都是重复动作。左腿和右腿各迈一步之后,走路的画面又回到第 1 帧,重复走路的动作,只需要改变定位钉条的位置,使第二个完步的第 1 帧和第一个完步的最后一帧衔接起来,如此重复下去可以完成走 N 步到达 B 地的目的。

另一个方法是循环行走的方法,是把动画做在同一个位置上,身体的位置基本保持在原地,按一定的步幅重复这些跨步动作,只做向上和向下的运动,不向前移动,如此循环往复。循环画法的好处在于减少工作量,循环动作有时可以强化情绪表现。在使用循环行走的方法时,人物的位置基本不动,而背景向后移动,每两个相邻的行走姿势脚都会向后移动一定的距离,要求背景每帧后退的距离和人物的脚向后移动的距离一致。只有二者移动的距离一致了,播放出来的动画才会有最佳的动作效果,否则会产生人的脚踩地不实,让人有脚在地面上滑动的感觉。

图 3.34 所示的是循环行走的原理图,上图是正常的迈步行走,每个右脚都标有序号,表示迈步的顺序,下图表示使用循环步画法从图中的 A 点到 B 点的脚步移动方式,同样每只脚都标有序号,与上图的序号相一致。这表示身体状态每改变一次,脚就会向后滑动一段距离,从序号 1 到序号 5,如此反复就会形成循环行走,再加上同步向后移动的背景,就会表现出真实的行走动作。

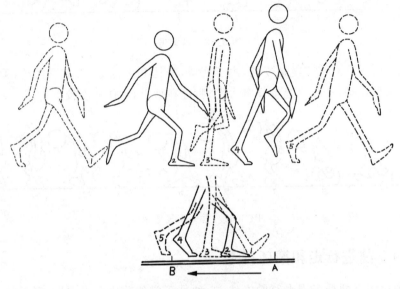

图 3.34 循环走原理图

3.2.5 走路的透视变化

在动画片中经常会出现人物有角度的运动,由近到远或者由远到近,都必须遵照透视原理来创作。准确的透视动画需要复杂的制图技术和处理几何图形的知识。当角色以透视角度走路时,应当首先画好正确的透视格子,以求得角色身体高度和步幅的合理变化,还要注意掌握身体的上肢和下肢关节部位在运动中的结构关系,尽量做到准确合理,只有这样才能使行走的人物的各个部位比例协调。在走近或远离镜头的时候灭点,即消失点应根据地平线加以确定,它代表摄影机或观众的视平线。步幅增大或缩小的长度必须先按应有的间隔计算好,并定出标记。图 3.35 所示的是人走路的透视变化,上图是绘制透视格子的方法,先画出右侧两根垂直柱子的顶端和底端连线,连线与地平线的交点即为消失点,然后分别连接最高柱子的顶端和底端与第二根柱子的中点,它们与透视线的交点连线即为第三根柱子,之后依此类推。

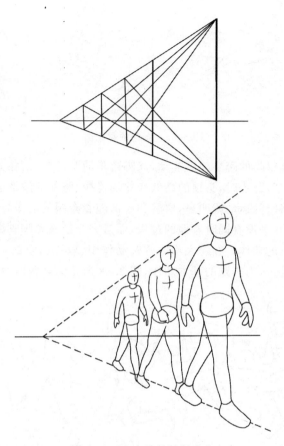

图 3.35 人走路的透视变化

3.3 人物奔跑和跳跃的运动规律

3.3.1 人物奔跑的运动规律

人的奔跑动作与走路动作有类似的地方,但也有明显的区别,表现在走路的动作前脚是伸展的,手臂弯曲度较小,身体直立,速度较慢,而跑步的动作身体前倾,前脚相对身体微微靠后,手臂和腿的弯曲度较大,且摆动幅度较大,双手双脚快速交替配合。快跑动作身体前倾更厉害,前脚位于身体后下方,脚跟不着地,而由脚尖发力蹬出,身体起伏较小。夸张式的全力奔跑动作,往往手臂前伸,腿脚由运动线代替。图 3.36 所示的是不同奔跑速度的对比图。

人的奔跑动作有基本要领,身体的重心向前倾,两手自然握拳,手臂略呈弯曲状。在

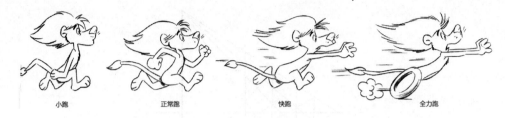

| 小跑 | 正常跑 | 快跑 | 全力跑 |

图 3.36 奔跑的对比图

奔跑的时候双臂配合双脚的跨步前后摆动,双脚跨步的幅度较大,膝关节屈伸的角度大于走路动作,脚抬得较高,跨步时,头顶的高低变化的连线、胯部的波形运动线和膝盖部位的波形运动线都比走路时的运动线明显,肩膀和胯部随着奔跑的动作会做较大幅度的扭动。在奔跑的时候,双脚几乎没有同时着地的过程,而是完全依靠单脚支撑躯干的重量。在奔跑动作中有身体腾空的动作。在跨大步的奔跑动作中,双脚腾空的动作在时间上可以停更长一点。图 3.37 所示为奔跑的基本动作,图 3.38 所示为奔跑时身体重心的前倾动作。

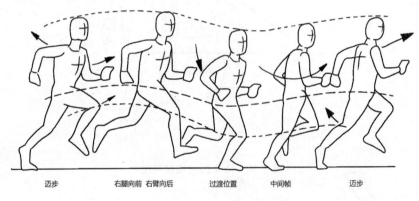

迈步　　右腿向前 右臂向后　　过渡位置　　中间帧　　迈步

图 3.37 奔跑的动作

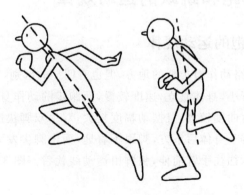

图 3.38 奔跑时身体的重心前倾

与走路相同,在奔跑的时候,由于目的、情绪、神态的不同以及角色的性别、年龄、身份、体型上的差异,奔跑时的姿态、节奏、速度以及动作的中间过程都会有所差别。

一般情况下,正常人跑一步大概用的时间是不到半秒钟,大约 10 帧,跑一个完步的时间是不到一秒钟,大约 18 帧。图 3.39 和图 3.40 所示分别为一个完步和半步的时间标注。图 3.41 所示为奔跑图例,图 3.42 所示为起跑动作的图例。

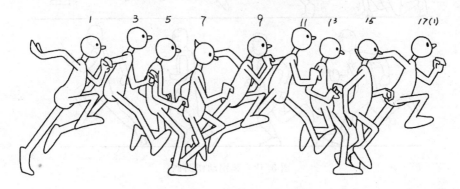

图 3.39 一个完步的时间标注

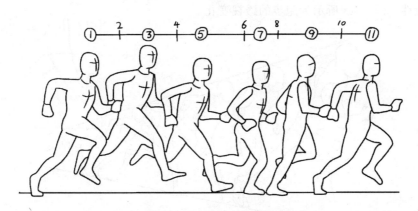

图 3.40 半步的时间标注

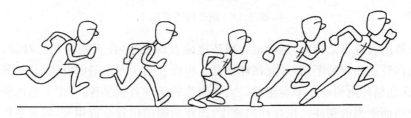

图 3.41 奔跑图例

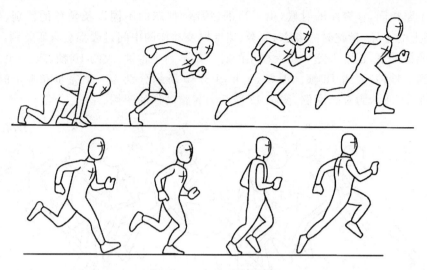

图 3.42 起跑动作图例

在跑步的动作中也要注意透视的变化,跑步时的透视变化和走路时的透视变化有很大的相似性。图 3.43 所示为跑步的透视变化。

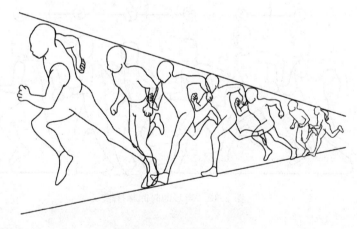

图 3.43 跑步的透视变化

与走路的表现方法相同,跑步也有循环跑的表现方法,在人物奔跑的时候,每改变一个动作就向后退一定的距离,如此循环往复。再配合同步向后退的背景,使二者的速度一致,即可保证循环跑的动作节奏正确。人物快跑的循环有很多种,一个 8 格的快跑循环会形成一个快而激烈的猛冲。以这样的速度,连续的腿的位置分得很开,需要速度线使动作流畅。一个 10 格或 12 格的快跑比 8 格快跑的循环稍缓和一些,但循环如多过 16 格,动作将失去冲刺的感觉,显得太从容。图 3.44 所示的是循环跑的动作。

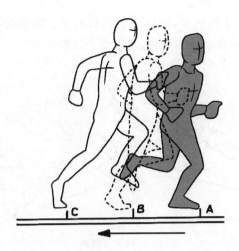

图 3.44 循环跑

3.3.2 人物跳跃的运动规律

人的跳跃动作是人跳过障碍、越过沟壑、欢呼雀跃等动作所产生的运动。它是由预备动作、积蓄力量、力量爆发、起跳、落地、缓冲、恢复等几个动作姿态所组成的。一般情况下，人物的跳跃动作分为单腿跳、双腿跳和原地跳。

1. 单腿跳

单腿跳是跳过障碍物的一种跳法，人在跳起之前身体做屈缩的准备动作，做力量的积蓄，接着单腿一股爆发力蹦起向前推进身体，使整个身体向前腾空，落下时双脚交替落地，由于自身的重量需要通过动作的缓冲调整身体的平衡，最后恢复原状。跳跃时身体的运动轨迹线呈弧形抛物线的状态，这一弧形运动线的幅度会根据用力的大小和障碍物的高低有所不同。图3.45所示的是单腿跳的动作。

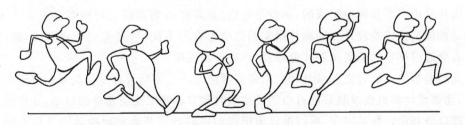

图 3.45 单腿跳

2. 双腿跳

双腿跳也就是立定跳远，其运动规律和单腿跳类似，只是需要注意身体重心的变化，准备起跳时身体重心前移，位置处于最低点，双脚蹬地跃起时，身体重心仍然在前方。当

在空中团身时，身体重心开始后移，同时双臂向后运动。落地缓冲时，身体重心又前移。双腿跳的动作要注意身体动态线的变化，还有整个过程中动作的弹性变化。图3.46所示的是双腿跳的动作。

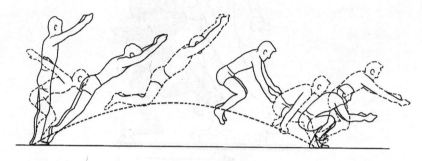

图3.46 双腿跳

3. 原地跳

原地跳通常是动画角色兴奋而欢呼雀跃的时候产生的原地跳跃运动，蹬腿跳起身体腾空，然后原地落下，人的身体和双脚只产生上下运动，不产生抛物线。

以上是人物运动的基本规律。在动画创作实践中，动画角色在不同的性格、年龄、性别、情绪、形体和肢体语言等情况下所表现的状态是不同的，动作也是千变万化的，但是都离不开基本的运动规律，所以我们要在熟练掌握基本运动规律的基础上多观察生活、多体验动作，以使我们创作的动画角色的动作更加自然、生动。

3.4 人物的对白和情绪刻画

3.4.1 人物的对白

影片是由声音和画面组成的，声音是对白、音乐和音响效果三种声音合成的声带，画面是动画镜头拍成的胶片。动画片跟实拍的电影有所不同，后者有同期录音，声画同步，而前者要通过声音的采集录制才能得到，然后与画面配合。

动画电影的录音有先期录音和后期录音两种方法。先期录音是指先录制声音后绘制画面，动画设计师根据录制好的对白的情绪和时间节奏等来绘制角色的口型，这样的方法可以使口型和声音容易吻合，可以准确地把握对白的吐字节奏。后期录音是指先绘制画面后录制声音，根据动画画面，由配音演员录制声音，这样的方法口型和声音不对位，只能根据主要口型做出大概的动作。

画面由许许多多的片格组合而成，是间断性的。声音则是分段落录音的，是连续性的。在影片制作过程中，声音和画面是分两条胶片进行存储的。声音部分通常是各种音

响先行单录,然后再混录到一条磁声带上。一条画片,一条声片,我们称之为双片。在进行声画合成时必须有一部放映机和一部播声机做同步播放,这样才能在银幕上出现声画合成的效果。

在先期录音的方法中,拿到录音带之后通过仔细聆听和分析算出时间与空间的关系,掌握住发音的潜在感情,把握住发音的节奏,找出重点和关键词,作为原画设计掌握节奏的依据。然后在摄影表中制作成以格为单位的声音表格,声音表格是动画动作与声音相符合的依据。接着根据表格的内容设计角色的表情、身体、头等部位的动作,使之与声音相匹配,以加强戏剧效果。

绘制对白镜头不能只画口型的变化,在对白的基本时间确定以后,要思考如何利用眼睛、面部表情、头部动作和身体姿势等突出并加强对白的意义和趣味,还要考虑使用角色的动作与对白相配合,对于霸气的对白,身体应该有向前冲的趋势,对于懦弱羞怯的对白,身体是向后退的趋势。如果要反复收听录制的对白,先把对白的加重方式和声音的起伏等弄清楚,然后再设计口型。在发元音时,嘴和下颌张开,发辅音时闭着。正常的对白不是每个字音都画一个口型,而是画对白的几个加重元音口型就可以了。

一部优秀的动画片,其中的口型与对白是对位一致的,看上去就像对白是从角色的嘴里咬字出来一样。粗略制作的动画片,口型不一定能和对白一一对应,嘴巴只是根据情绪和吐字大概张合,看上去就像真人电影中的译制片的口型效果。

为了提高动画片的制作效率,满足大批量的动画制作和生产,动画师归纳出一条简单、实用的方法来制作口型,也就是"A-H"口型制度。这一制度目前已被全世界几乎所有的动画公司所采用,也成为跨国生产动画片相互沟通的默契的生产方式。"A-H"口型制度就是按照说话时常见的几种口型姿态总结出 A~H 8 种口型样式。图 3.47 所示为 A-H 口型图,A 口型为闭合的嘴巴,B 口型张开一点,C 口型比 B 口型张开的更大一些,D 口型是嘴巴张到最大时的情况,通常在发 A 或 I 音时使用,E 口型把张开的嘴巴的嘴角聚拢成略微撅嘴的样子,F 口型嘴撅得很紧,G 口型牙齿轻轻咬住下嘴唇,H 口型嘴略微张开,舌头抵着上颚,发 L 音时使用。图 3.48 所示为 A-H 口型的应用实例,图 3.49 所示为发 A、E、I、O、U 元音时的口型,图 3.50 所示为发其他辅音时对应的口型。

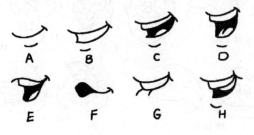

图 3.47　A-H 口型

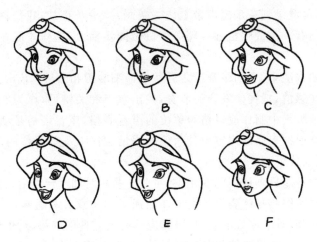

图 3.48 A-H 口型的应用实例

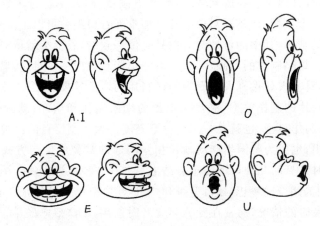

图 3.49 发元音时的口型

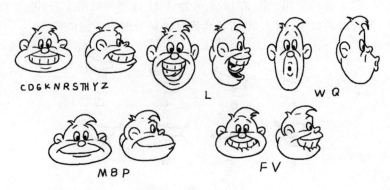

图 3.50 发辅音时的口型

在制作动画片对白的时候要根据发音的情况安排这 8 种口型的位置,如果对白是先期录音,则需要严格准确的口型,就要按照已经录制好的声音节奏来仔细安排这 8 种口型;如果对白是后期录音,不需要特别准确的口型对位,按照大概的吐字情况灵活地使用这 8 种口型。图 3.51 所示的是发常用音节时对应的口型,图 3.52 所示的是说"HELLO"的时候对应的口型。

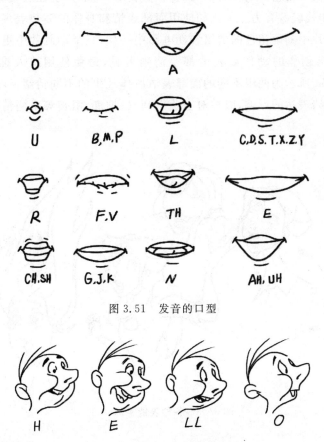

图 3.51 发音的口型

图 3.52 发 HELLO 音时的口型

3.4.2 人物的情绪刻画

生活中的人都是具有性格的,同样动画片中的角色也是有性格的,在银幕上的行为都是在表演,只是动画片中的角色是使用绘制出来的线条来表现的,比真实的人的反应和行动都要夸张。角色的性格是在表演、技术、动画时间的掌握、配音演员的语调、编剧和动画师的技术等因素的复杂混合基础上形成的。成功的动画角色都具有独特的性格,让人印象深刻,例如汤姆、杰利、兔八哥和辛普森等角色。

如果要创造出角色独特的性格,就要努力刻画好人物的情绪,例如善良的角色、忧郁的角色、开朗的角色等。一般使用慢动作表现抑郁、沮丧、悲哀等情绪,角色显得没有精神,身体向前弯曲,头低垂,动作缓慢,时常会静止和叹息,甚至使用下垂的头发和衣服、扣在耳朵上的帽子、被压的扁平的鞋子等加强沮丧的情绪。一般使用快动作表现高兴、欢喜、胜利等情绪,需要角色的动作有活力、轻快且富有弹性,角色还经常腾空而起,身体快速挺直或后仰,步伐轻盈有力。又比如使用面部表情和身体的姿势表现惊奇、迷惑、怀疑等情绪。在动画片中刻画角色的情绪和在电影中一样,只是动画片中更加注重夸张的表现手法,因此要求创作的动作或表情都要清晰可见,避免使用让人难以理解的表情。图 3.53 和图 3.54 所示为两组不同的面部表情所体现出的不同情绪。图 3.55 所示的是不同的眼神对情绪表达的影响,眼神对表达出高兴、抑郁、沮丧等不同情绪起到非常重要的作用。

图 3.53　各种表情实例(一)

图 3.54　各种表情实例(二)

图 3.54 （续）

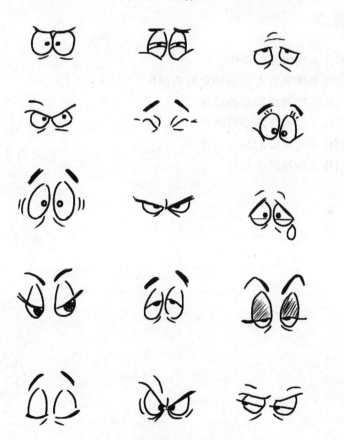

图 3.55 眼神对表情的影响

3.5　本章小结

　　本章分析了人体的身体结构特点,讲解了人物走路时的重心问题、迈步顺序、走路时的时间掌握等,将走路动作分为手臂的摆动、身体的扭动、跨步轨迹线、身体的高低起伏几个方面,分别进行了阐述,并结合人物的心态、年龄、性别等介绍了不同的走路造型,介绍了动画片中前进行走和循环行走两种不同的走路方式。然后讲解了人物奔跑和跳跃的运动规律,讲解了奔跑和跳跃动作的重心变化、步幅变化、身体器官的协调等问题。最后讲解了动画片中对白的表现方法,讲解了典型的口型图,讲解了刻画人物情绪的方法。本章中提供了大量的图片素材供读者使用。

作业题 3

1. 设计制作人物走路的动作。
2. 设计制作带场景的人物循环走路的动作。
3. 设计制作人物侧面跑步的动作。
4. 设计制作人物循环跑步的动作。
5. 设计制作不同角度的跑步动作。
6. 设计制作人物跳跃的动作。

第 4 章

动物的基本运动规律

本章学习目标
- 了解动物的身体结构。
- 掌握兽类动物的走路、跑步和跳跃的运动规律。
- 掌握鸟类的飞翔、走路的运动规律。
- 掌握鱼类的结构特点以及各种类型鱼的运动规律。
- 掌握两栖类和爬行类动物的身体结构以及各自的运动规律。
- 掌握动物运动的实例的制作方法。

本章首先介绍了动物的身体结构,然后分别讲述了兽类、鸟类、鱼类、两栖类、爬行类的运动规律,在整章中列举了多个典型的应用实例。

4.1 动物的身体结构分析

动画片中的动物大量存在,其姿态变化万千,要把动物的动画做的更加真实,我们必须了解和掌握动物的运动规律。然而动物的种类繁多、形态各异,要想做出生动合理的动物运动动作,必须从研究动物的身体结构开始,了解各种动物的骨骼结构和形体特征。

动物的类别大体包括兽类、鸟类、鱼类、爬行类和两栖类,它们的基本动作有走、跑、跳、跃、飞、游等。大部分哺乳类动物的四肢结构是类似的,只是比例不同,我们拿人与动物的骨骼做比较,有助于我们了解动物的动作。动物的走路动作与人的走路动作有相似之处,只是它们各个部位的关节运动有所差异。图 4.1 所示的是人的下肢与动物后肢的比较,活动部位包括股、膝、踝、趾。图 4.2 所示的是人的上肢与动物前肢的比较,上肢(前

肢和翅膀)的活动部位包括肩、肘、腕、指。

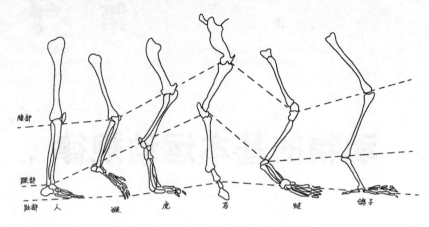

图 4.1 人的下肢与动物后肢的比较

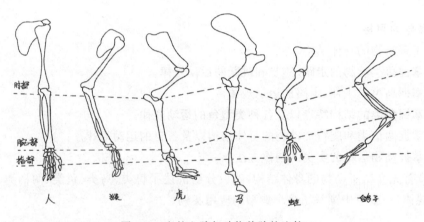

图 4.2 人的上肢与动物前肢的比较

4.2 兽类动物的基本运动规律

4.2.1 兽类动物的特点

兽类动物长有较长的四肢,通过四肢的运动来完成各种动作,擅长跑跳。根据兽类动物不同的身体结构,一般将其分为爪类动物和蹄类动物。

爪类动物一般属于食肉类动物,兽毛较长,性情暴躁,脚上长有尖锐的爪子,嘴上长有尖利的牙齿,适合其捕杀猎食其他动物。爪类动物的身体矫健有力,善长跑跳,动作灵活,姿态多变。爪类动物的形体结构不完全相同,生活环境各异,行走的动态也有所差

别,通常使用指部和趾部来行走。常见的爪类动物有狮子、老虎、豹子、狼、狐狸、熊、狗、猫等。

爪类动物的四肢比较短,迈步的步幅比较小,爪类动物长有柔软的脊椎骨,脊椎骨可以像弹簧一样弯曲,在奔跑的时候可以增加身体的弹性,通过后腿的发力和脊椎的急促屈伸身体可以跃出很远的距离。图 4.3 所示的是狗的简单的身体结构图,包括骨骼的结构和身体的样式。图 4.4 所示的是豹子的身体结构图。

图 4.3 狗的身体结构　　　　　　图 4.4 豹子的身体结构

蹄类动物一般属于食草类动物,脚上有坚硬的蹄子,蹄子是它们在适应环境的过程中由趾甲逐渐演变而成的。有的蹄类动物头上有角,性情比较温顺,肌肉结实,动作刚健,形体屈伸度较小。蹄类动物都有修长的四肢,迈步的步幅较大。蹄类动物一般脊椎骨较硬,在奔跑的时候背部基本上保持平直。常见的蹄类动物有马、牛、羊、鹿、羚羊等。图 4.5 所示的是马的身体结构图,图 4.6 所示的是马的前后肢与人的手脚弯曲的比较,马的前肢和人的手腕做比较,马的后肢和人的脚踝做比较。图 4.7 所示的是羚羊的图例。蹄类动物又分为奇蹄动物和偶蹄动物,奇蹄类动物包括马、犀牛等,偶蹄类动物包括牛、羊、鹿、骆驼、河马等。

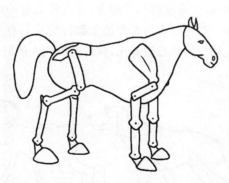

图 4.5 马的身体结构

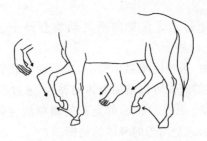

图 4.6 马的肢体弯曲与人的手脚弯曲的比较

图 4.7 羚羊的身体结构

4.2.2 爪类动物的走路、跑步和跳跃运动规律

1. 爪类动物的走路运动规律

爪类动物动作敏捷，迈步轻快，行走过程中腿有"点"下去的感觉。动物走路时，四肢不断交替，在绘制动物走路时大家很容易弄糊涂，可以将动物的前后肢区分开，这样比较容易把握动物走路的规律。动物行走与人在地上爬行的状态有类似之处，图4.8所示为爪类的狗走路的状态与人爬行的状态做对比，狗的前肢和人的肘关节向后弯折，狗的后肢和人的膝关节都向前弯折。

图 4.8 狗走路与人爬行的比较

爪类动物走路的基本动作规律的特点可以总结为以下几点：

(1) 四条腿两分两合，以后左腿、前左腿、后右腿、前右腿的顺序迈步，左右交替完成一个完步，也就是完成从左后腿到左后腿的迈步。四足的动物走路时通常由一条后腿先迈步，然后是同一侧的前腿迈步，紧接着是对角线方向异侧的后腿迈步，然后是同侧的前腿迈步，如此完成一个迈步的循环。爪类动物走动的时候一般是三只脚落地，一只脚抬起，地上的脚印呈三角形。为了便于学习和记忆，通常将四足动物的迈步顺序总结为"同侧后腿赶前腿，异侧对角线移动"。

(2) 抬前腿的时候，腕关节向后弯折；抬后腿的时候，踝关节朝前弯折。

(3) 走路的时候伴随着前后腿迈步的过程，身体的肩部和盆骨位置会有高低起伏的变化。为了保持身体的平衡，伴随着肩部的上下运动，头部也会有上下的点动，前脚即将落地的时候，头开始朝下点动，伴随着骨盆的上下运动，动物的尾巴会产生跟随动作，尾巴随着骨盆的运动而产生曲线运动。

(4) 爪类动物运动的时候，其身体关节的轮廓不明显，蹄类动物的关节比较明显。

(5) 迈步的时候脚从离地到落地划过的轨迹线会形成弧线，一般一秒钟可以走完整的一步，小一些的动物，例如猫，走一个完步只需要半秒或更少的时间。

图4.9所示的是豹子走路的时候肩部和骨盆伴随着迈步产生的动态变化，头部也随着迈步有上下的点动，尾巴跟随着骨盆做曲线运动。图4.10所示的是狮子走一个完步的过程，图中只画出了关键帧，从图中可以看出腿迈步的顺序以及身体各部位相互协调的变化。图4.11所示的是狗走一个完步的过程，详细地画出了狗走路过程中的每一个细节，大家可以逐张对比，研究爪类动物迈步的运动规律。

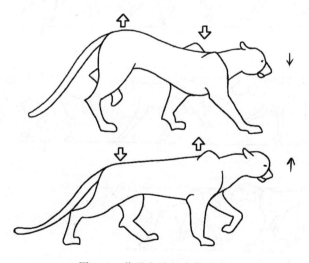

图4.9 豹子走路的身体动态

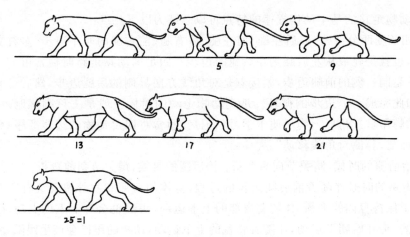

图 4.10 狮子走路的过程

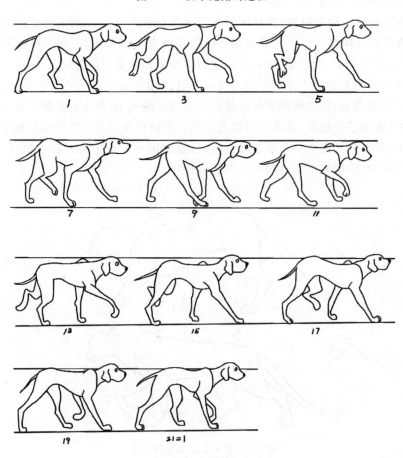

图 4.11 狗走路的过程

2. 爪类动物的跑步和跳跃运动规律

动物生存的环境是一个弱肉强食的世界。为了适应生存的环境,动物必须具备高速行动的能力,需要练就一种高速的奔跑和跳跃的本领。跳跃能获得比奔跑更快的速度,是捕食者和被捕食者必须掌握的技术,以便更好地适应危机四伏的环境。

爪类动物跑步的基本运动规律与行走动作中的四条腿的交替分合相似,但是跑得越快四条腿的交替分合越不明显,有时会变成前、后各两条腿同时屈伸。通常前面的两条腿先着地,即前左、前右、后左、后右,如此循环往复。爪类动物在奔跑过程中身体的伸展和收缩姿态变化明显。在快速奔跑过程中,爪类动物的四条腿有时呈腾空跳跃状态,身体上下起伏的弧度较大。

根据跑的速度,兽类动物的跑又分为小跑、快跑和奔跑。兽类动物的小跑也叫快走,四条腿交替分合,与走路相似,但比走的频率要快,踏步有弹跳感。在兽类动物快跑的时候,四条腿交替分合迅速,身体伸展和收缩动作明显,一般依靠前腿发力,前腿蹬地后身体会稍稍离开地面,身体前后上下起伏较大。兽类动物的奔跑比快跑的速度更快,身体的拉伸和收缩也更加明显。其跃跑时依靠后腿发力,后腿蹬地后,身体腾空跃过一段距离,前腿落地后,身体蜷缩,后腿向前,再次依靠后腿蹬地跃起。若奔跑的速度很快,身体上下起伏的幅度反而比快跑时小。

根据不同的奔跑速度,大家在绘制动画的过程中要把握好适当的张数,一般小跑绘制9至11张画面,使用一拍二的拍数;快跑绘制7至9张画面,使用一拍二的拍数;跃跑绘制5至7张画面,使用一拍二的拍数;特别快的可以使用5至7张画面,配合使用一拍一的拍数。

图4.12所示的是小狗小跑的过程,图4.13所示的是兔子快跑的过程,图4.14所示的是狗完成一个完整的奔跑动作的过程。

图4.12 小狗跑步

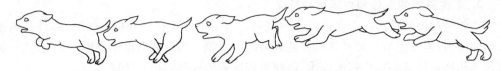

图 4.13　兔子的快跑动作

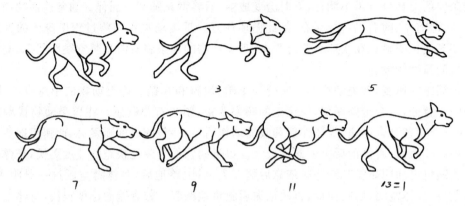

图 4.14　狗的奔跑动作

兽类的跳跃动作与跃跑的动作相近,分为准备动作、起跳、腾空和落地几个过程。首先收紧身体和四肢,躯干往后缩成蹲状,头颈尽量贴近地面,积聚力量。然后利用强有力的后腿发力,身体猛然伸展,依靠爆发力把身躯弹出。在身体腾空运动的过程中,身体尽可能向上伸展,划过抛物线的轨迹,准备落地。落地时,前肢先接触地面,承受身体前冲运动的惯性作用,身躯会由挺直变为蜷缩,后腿着地后冲力减弱才恢复原状,后足落地点通常会超过前足的位置。兽类动物不断重复以上的跳跃动作完成连续的跳跃。图 4.15 所示的是豹子的完整跳跃动作,逐张绘制,采用一拍二的拍数进行制作。图 4.16 所示的是狮子奔跑动作的关键帧。图 4.17 所示的是猫跳跃的动作过程。

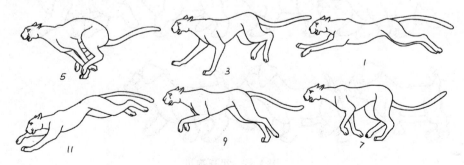

图 4.15　豹子的跳跃

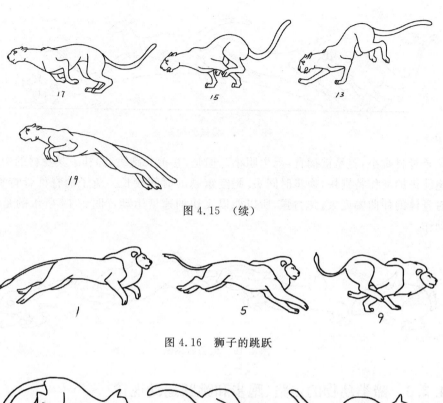

图 4.15 （续）

图 4.16 狮子的跳跃

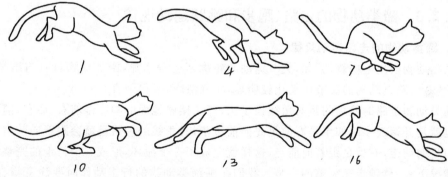

图 4.17 猫的跳跃

　　袋鼠的体型较大，依靠两个后肢支撑身体的站立和行动。跳跃是它前进行动的常见方式。袋鼠的跳跃步法与其他四足动物不同，它只用后肢与地面接触，两个后足靠拢，依靠两个后足发力，同时跳离地面，当身体向前弹出后，利用粗壮的尾巴来保持身体的平衡。袋鼠利用有力的后足做一连串的跳跃动作就可以推动身体向前移动。一只体重达数百公斤的袋鼠可以一跃跳到三米的高度，由此可见它的后腿具有惊人的弹跳力量。图 4.18 所示的是袋鼠的跳跃动作。

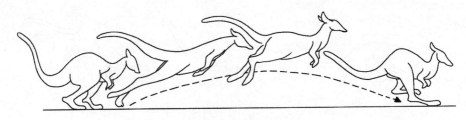

图 4.18 袋鼠的跳跃

兔子身材娇小,容易被捕食,天生胆小。但是,它擅长跑跳,弥补了其身材的弱点。兔子跃跑前进的动作特别快,换步时间短,腾空窜越的时间较长。兔子的脊椎骨特别柔软,奔跑时身体的伸曲幅度大,弹力强,所以能以飞快的速度运动。图 4.19 所示的是兔子的跳跃动作。

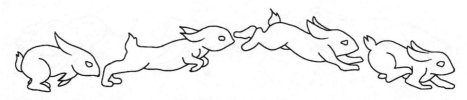

图 4.19 兔子的跳跃

4.2.3 蹄类动物的走路、跑步和跳跃运动规律

1. 蹄类动物的走路运动规律

爪类动物因皮毛松软、柔和,关节运动的轮廓不十分明显,蹄类动物具有与爪类动物不同的特点,蹄类动物的关节运动比较明显,轮廓清晰,显得硬直。

蹄类动物走路时使用的是对角线换步法,蹄子接触地面的顺序是前右、后左、前左、后右。也就是开始起步时如果是右前足先向前迈步,对角线的左后足就会跟着向前走,接着是左前足向前走,右后足跟着向前走,这样就完成了一个循环,形成一个行走的完整动作。一般情况下,一秒钟走完整的一步。我们在画蹄类动物的行走动作时要注意将身体的重心放在三只稳定地站在地上的脚所构成的三角形内。对于慢走的动作,腿向前迈步的时候不宜抬得过高。如果走快步,可以抬高一些。图 4.20 所示的是马走路的动作,图中第 1 帧,右后腿向前迈进,右前腿抬起;图中第 3 帧,右后腿落下,右前腿向前迈进;图中第 5 帧,右前腿落下,左后腿抬起;图中第 7 帧,左后腿向前迈步,左前腿抬起;图中第 9 帧,左后腿刚落下的时候左前腿向前迈步;图中第 11 帧,左前腿落下,左前腿将要落下的时候右后腿抬起。图 4.21 所示的是鹿走路的动作关键帧。

在前肢和后腿运动的时候,关节屈曲的方向是相反的,前肢腕部向后弯折,后肢根部

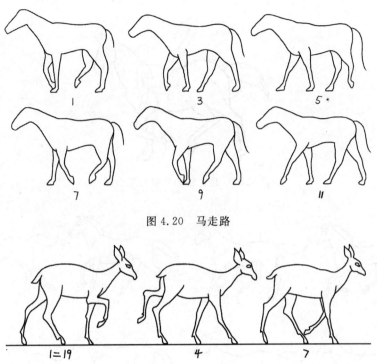

图 4.20 马走路

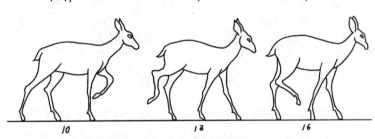

图 4.21 鹿走路

向前弯折。如图 4.22 所示,马走路可以类比为一个人和一只鸵鸟合起来走路。另外,蹄类动物走路的时候头部也会有相配合的动作,前足跨出去的时候头向下点,前足着地的时候头抬起。

2. 蹄类动物的跑步和跳跃运动规律

这里以马为例介绍蹄类动物跑的运动规律,根据不同的速度,将马的跑分为小跑、大跑和奔跑。

马的小跑的行进步伐属于一种轻快地走步的动作,四肢的动作基本上也是对角线交换的步法。与走路不同的地方是,对角线的两足是同时离地、同时落地。在行进过程中,四足要抬高一些,这样身体的前进富有轻快的弹跳感。图 4.23 所示的是马的小跑动作。

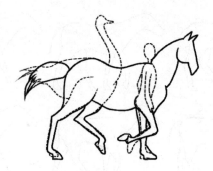

图 4.22 马走路的分解与组合图

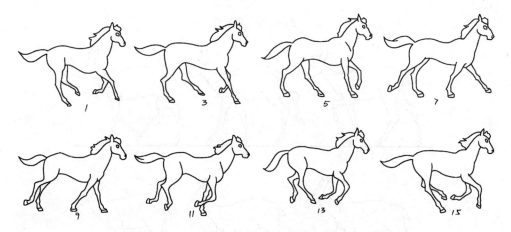

图 4.23 马的小跑

马跑得越快,四条腿的交替分合越不明显。马的大跑步伐不是用对角线的步法,而是"左前右前,左后右后交换"的步法,即前两足和后足的交换。前进时身躯的前部和后部有上下跷动的感觉,这种大跑的步法,步子跨出的幅度较大,大概一秒钟完成两个完步。

马的奔跑是最快的一种步伐,运动方式也是两前足和两后足交换的步法。四足运动充满着弹力,给人以蹦跳出去的感觉。其迈出步子的距离更大,并且常常只有一只脚与地面接触,甚至全部腾空。马奔跑的速度相当快,一秒钟可以完成三个完步。图 4.24 所示的是马奔跑的动作。

对于蹄类动物的跳跃动作大家要遵循要领,分为准备动作、起跳、腾空和落地几个阶段。首先做准备动作,身体后部降低,重心后倾,后腿弯曲。然后起跳,身体迅速前倾,前腿弯曲上抬,后腿发力向上弹起。接着身体腾空,此时身体尽可能伸展,呈弧形抛物线跃出。最后落地,前足伸直先落地,后足弯曲,然后向前伸直落地。不断重复以上跳跃动作,即可完成连续的跳跃。

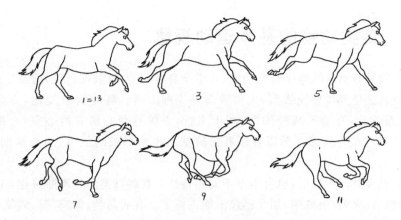

图 4.24 马的奔跑

图 4.25 和图 4.26 所示的是鹿的跳跃动作,鹿的身体屈伸变化明显,身体轻盈,跳跃的跨度高而且远。鹿的跳跃往往是在跑动中进行的,前后腿同时发力,头颈用力向上伸直,四肢向下伸直,弹到空中。在空中行进一段距离后重心前移,四肢蜷缩,准备落地。其四肢几乎同时落地,再次重复前面的动作弹起,反复多次。

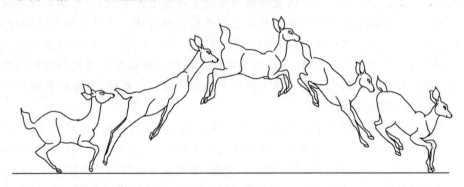

图 4.25 鹿的跳跃图(一)

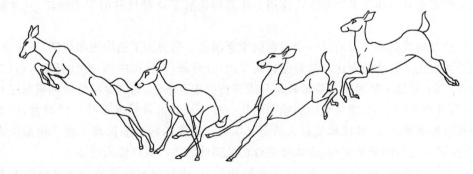

图 4.26 鹿的跳跃图(二)

4.3 鸟类动物的基本运动规律

鸟类动物是有羽毛的卵生脊椎动物,几乎全身有羽毛,后肢能行走,前肢变成了翅膀。鸟类的主要特征是身体呈流线型,大多数鸟是飞翔生活。鸟类胸肌发达,直肠短,食量大,消化系统发达,有助于减轻体重,利于飞行,心脏有两心房和两心室,心搏次数快,体温恒定。其呼吸器官除了肺以外还有由肺壁凸出所形成的气囊,用来帮助肺进行双重呼吸。

鸟类有很多共同的特征,也有很多不同的特征。有些鸟类经过不断进化,翅膀已经丧失功能,如鸵鸟、火鸡、企鹅等,如今已经不能飞行了。有些鸟类,如鸡、鸭、鹅等,经过人类长期的饲养,逐渐变成家禽,原有特征也随着对新生活条件的适应而改变了。鸟类世界是一个复杂的世界,有的鸟体积小到没有什么重量,有的鸟庞大到重达一百多公斤,相差非常悬殊。鸟类羽毛的颜色也千差万别,有的鸟一团漆黑,有的鸟艳丽多彩。

4.3.1 鸟类的身体结构分析

鸟类的飞行活动是它们赖以适应环境和维持生命的重要手段,飞行功能本身就是进化的结果。鸟类能够飞行是由于它们有一个特殊构造的身体。从鸟类的形体结构来看,鸟类具有利于飞行的身体构造,翅膀、尾巴、腿和躯干使鸟类具有飞行的身体条件。翅膀的作用是可以产生飞行的动力,使飞行成为可能。尾巴的作用是在飞行的时候保持身体的平衡。腿是起飞和着陆的工具。躯干把各个部分连成一个整体,身上的肌肉可以产生力量,扇动翅膀,完成飞行的动作。

羽毛是构成鸟类飞行的重要因素,鸟的羽毛具有重量轻、坚韧、光滑和柔软的特点。每根羽毛的主轴两侧斜长着两排平行的羽枝,也就是正羽,正羽羽枝的两侧有许多长纤毛,纤毛上又有许多微细的小钩或小槽互相勾连,组成扁平且富有弹性的羽片,成为能够调节气流的特殊材料。其体表的正羽形成一层防风外壳,并使躯体呈流线型轮廓,翅膀和尾巴上的正羽对飞翔及平衡起决定作用。正是因为有了这种特殊的羽毛结构,鸟才能够在空中飞行。

骨骼是构成鸟类飞行的另一个内在的重要因素。鸟类为了适应飞翔生活,不断进化,骨骼结构发生了特殊的变化。其骨骼轻而坚固,骨片薄,长骨内中空,有气囊穿入,许多骨片合在一起,增加了坚固性。重量轻是鸟类飞行的重要条件,鸟的全副骨骼的重量是相当轻的,鸟骨也是中空的,像羽毛的羽轴的结构一样。块状的骨骼像纸片一样轻薄,但是这些块状骨骼非常结实,可以承受强大的空气压力。鸟类的胸骨上长着一块三角形的隆突骨,这是适应飞行的重要结构,这块隆突骨也是强壮的飞行肌肉依附的地方。

鸟类的翅膀相当于它的上肢,也有骨骼和关节,随着翅膀的摆动传递来自躯干的力

量。图 4.27 所示的是鸟类的翅膀与人的上肢骨骼结构的对比,人类骨骼的肘部和腕部分别对应鸟类翅膀两处弯曲最明显的位置,二者有相似之处。当鸟的翅膀用力向下划的时候,所有的主要羽毛都重叠起来,以便压迫空气,产生推力。当翅膀向上回收的时候,又把主要羽毛松散开来,使空气易于流过,不断地循环扇动扑打,可以不断地获得推力。图 4.28 所示的是鸟在飞翔的时候扇动翅膀所受空气阻力的示意图。

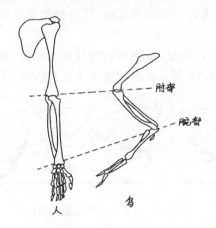

图 4.27　鸟类翅膀与人的上肢骨骼结构的对比

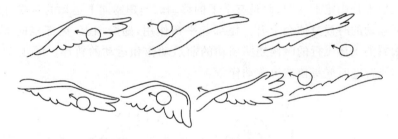

图 4.28　扇动的翅膀受力图

鸟类使用肺部和由肺壁凸出形成的小气囊进行双重呼吸,这些像小气泡一样的气囊能在鸟类体内的各个部位活动,甚至能通到中空的骨头里,这就使鸟在飞行时能够使用吸入的空气增加身体浮力。通过对鸟类动物的结构进行分析,我们明确了鸟类飞行时身体各部位的协调方式,明白了鸟类飞行的特点。

4.3.2　飞鸟

根据翅膀的形状,飞鸟可以分为阔翼类和短翼类两大类。

1. 阔翼类飞鸟

阔翼类飞鸟的翅膀长且宽,体积较大,颈部较长而且灵活,例如鹰、大雁、天鹅等飞禽。

阔翼类飞鸟的飞行动作的特点如下：

（1）以飞翔动作为主，飞翔的时候翅膀上下扇动，变化较多，动作柔和。

（2）翅膀较大，飞行时空气对翅膀产生升力和推力，托着身体上升和前进。在扇动翅膀的时候，动作一般比较缓慢，当翅膀扇下的时候展开程度较大，动作有力，抬起的时候收拢翅膀，动作柔和。

（3）在飞行过程中，当飞到一定的高度后，用力扇动几下翅膀，就可以利用上升的气流展翅滑翔。

（4）阔翼类飞鸟的动作比较慢，走路的动作与家禽相似，腿脚细长，提腿跨步的屈伸动作幅度大而且明显。图4.29所示的是阔翼类飞鸟走路的动作。

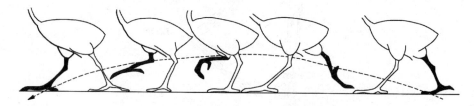

图4.29 阔翼类飞鸟走路的动作

（5）在阔翼类飞鸟飞行的过程中还要注意身体和尾部的协调运动。在飞翔过程中，其身体的位置不是固定不变的，而是有上下的移动。当翅膀向上运动的时候身体会向下，当翅膀向下运动的时候身体会上升。尾部起平衡作用，翅膀向上，尾部也向上。图4.30所示的是阔翼类飞鸟飞行的时候翅膀扇动的前后动作和运动的轨迹。图4.31所示的是阔翼类飞鸟飞行的时候身体的协调动作。

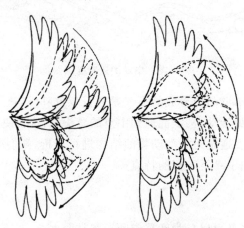

图4.30 阔翼类飞鸟飞行时的翅膀动作

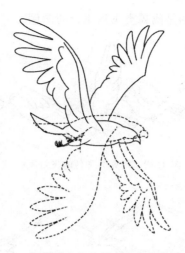

图 4.31 阔翼类飞鸟飞行时的身体协调动作

下面是一些典型的阔翼类飞鸟：

(1) 大雁。大雁的羽毛呈暗褐色，每根羽毛上都有淡棕色的羽缘，其腹部淡灰，嘴扁平且黑，脚短，呈棕黄色。

大雁走路时，身体向两侧晃动，尾部伴随着迈步换脚而左右摇摆。在跨步过程中，它的脚抬起的高度较高，脚离地的时候蹼趾呈闭合的状态，脚踏地的时候呈张开的状态。

大雁飞行时，两个翅膀向下扇动，翼面与空气相抗，带动着整个身体前进，同时翼尖向上弯曲，翅膀往上收回时，翼尖向下弯曲，主羽散开让空气易于滑过，回收动作完成后再次向下扇动，如此循环往复。

(2) 鹰。鹰是一种猛禽，头部接近于白色，嘴部有钩，全身羽毛为暗褐色，脚呈暗绿色，长有黑色的爪子。鹰擅长飞行，可以在空中长时间滑翔。在飞行过程中，如果发现地面上有小动物等目标，鹰能突然俯冲直下。鹰有一个钩曲的嘴，便于撕开肉类，还有一双有力的利爪，用来捕猎动物。鹰筑巢于山岩或者高树上。

鹰在天空中翱翔的姿态潇洒壮丽，即使经受狂风冲击，也能保持稳定飞行。鹰在高空俯冲降落的动作很有气势，先放下双足，然后直冲而下，快着地的时候使用两个翅膀扇动控制下冲的速度，翅膀向前向内弯曲，尾部向下展开，轻轻降落，双腿着地化解冲击力，身体稳定之后，翅膀会收叠起来。

(3) 燕鸥。燕鸥全身羽毛洁白，头顶部有一块黑色，嘴呈橙黄色，脚呈暗褐色，趾间有蹼，能游水。燕鸥常群居于海边、沙滩、沼泽和盐性土地上。

燕鸥的翼展很长，翼身很薄，相当狭窄，最适合于长距离飞行和滑翔。燕鸥的飞行特点是翅膀下扑时平压空气，翼尖稍向上弯，翼下扑到 240°左右，紧接着往上回收，然后再做新的循环，每次扇动一个循环大约需要一秒钟的时间。

图 4.32～图 4.35 所示的是阔翼类飞鸟飞行的图例。

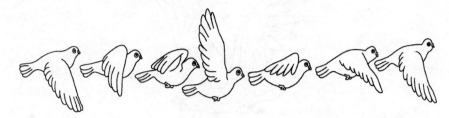

图 4.32　阔翼类飞鸟的飞行图（一）

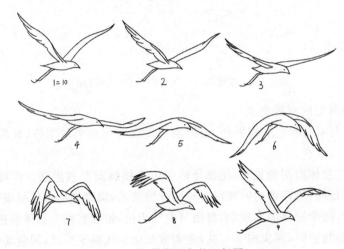

图 4.33　阔翼类飞鸟的飞行图（二）

图 4.34　阔翼类飞鸟的飞行图（三）

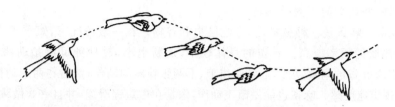

图 4.35　阔翼类飞鸟的飞行图(四)

2. 短翼类飞鸟

短翼类飞鸟的身体一般比较短小，翅膀不大，嘴小脖子短，动作轻盈、灵活，飞行速度快。

短翼类飞鸟的飞行动作的特点如下：

(1) 动作快且急促，常伴有短暂的停顿，琐碎且不稳定。

(2) 飞行速度快，翅膀扇动的频率较高，往往看不清动作，飞行中的形体变化少。在动画片的制作中需要绘制的张数较少。

(3) 短翼类飞鸟由于体形小，在飞行的时候一般不是展翅滑翔，而是夹翅飞窜。有的还可以在空中停留，此时翅膀扇动的频率非常快。

(4) 短翼类飞鸟很少用双脚交替行走，一般使用双脚跳跃前进。

图 4.36 所示的是短翼类飞鸟走路的动作，这是跳跃的前进方式，图中虚线指示了飞鸟运动的方向和轨迹。图 4.37 所示的是短翼类飞鸟的飞行动作。

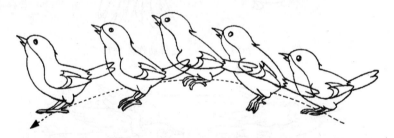

图 4.36　短翼类飞鸟跳跃前进

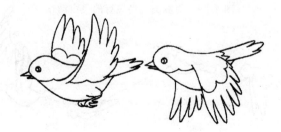

图 4.37　短翼类飞鸟的飞行

下面是一些典型的短翼类飞鸟：

（1）麻雀。麻雀是一种林栖鸟，专吃昆虫和谷物。在一般情况下，短翼类飞鸟的身体越小，振动翅膀的频率越高。麻雀的身体较小，翅膀也小，每秒钟可以拍动翅膀十余次。在动画中表现麻雀的扇翼动作，通常画出上、下两张扑扇的动作，然后在两个动作之间加上流线，以表现出速度感。麻雀也能做窜飞动作，像是在做短程滑翔，并且喜欢做跳步动作。

（2）蜂鸟。蜂鸟的体积相当小，羽毛色彩艳丽，头部呈蓝绿色，羽翼呈棕褐色，尾巴呈深蓝色，腹部呈翠绿色，嘴部呈红色。蜂鸟是一种林栖鸟，筑巢的本领很高，能在树叶上筑巢。蜂鸟身轻翼小，根本就不可能做滑翔动作，但是却能向前飞和后退飞。另外，蜂鸟还可以悬空定身。蜂鸟的翅膀结构很特别，肘和腕的关节几乎不能活动，整个翅膀是固定的。在翅膀向前划的时候产生推力且没有冲力，在向后划的时候得到相应的升力，没有向前或向后力的作用，所以能够悬空定身。

图 4.38 所示的是常见的表现短翼类飞鸟飞翔的方式，画短翼类飞鸟上、下两张扑扇翅膀的动作，然后在两个动作之间加上流线，表现出翅膀快速扇动的动作。图 4.39 所示的是短翼类飞鸟飞行的飞窜动作。图 4.40 所示的是短翼类飞鸟快速飞行时划过的轨迹线。

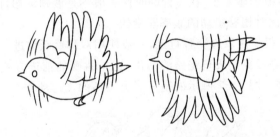

图 4.38 短翼类飞鸟的飞行动作表现形式

图 4.39 短翼类飞鸟飞行的飞窜动作

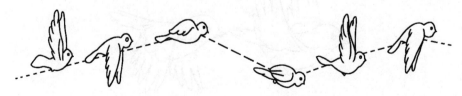

图 4.40 短翼类飞鸟飞行的运动轨迹

滑翔是飞鸟的一种特殊的飞行方式。当鸟飞到一定的高度时,用力地把翅膀拍打几下,就可以利用上升的热气流滑翔。翅膀大的鸟类比翅膀小的鸟类更擅长滑翔,滑翔的距离跟环境、气流等因素有关。鸟类的滑翔姿态很优美,可以做长时间的回旋滑翔。张开两个翅膀,使用尾巴做方向的向导,随着气流飘荡,还可以随着气流的变化顺势做方向转变的动作。图4.41和图4.42所示的是鸟类滑翔的动作,图中虚线表示滑翔的运动轨迹。

图4.41 鸟类滑翔的运动轨迹(一)

图4.42 鸟类滑翔的运动轨迹(二)

4.3.3 家禽

有些鸟类,经过人类长期饲养,并且伴随的环境的变化,进化成家禽,例如鸡、鸭、鹅等,这些家禽现在已经丧失了飞行的能力。但是我们在生活中有时也可以看到鸡鸭扑打翅膀的动作,这通常是家禽逃避危险时的应急动作,并不会真正地飞起来。家禽可以靠两足行走,有些家禽还可以在水中浮游。家禽的行走动作可以以鸡为例进行概括,家禽浮游的动作可以以鸭和鹅为例进行概括。

1. 鸡的走路动作规律

(1) 双脚前后交替运动,走路时身体向左右摇摆。

(2) 迈步时,为了保持身体的平衡,头和脚互相配合运动。当一只脚抬起到中间最高点的时候,头开始向后收缩,同时脚掌并拢收起。当抬起的那只脚超过中间位置的时候,头随之向前,同时脚掌逐渐打开。当脚继续向前落地的时候,头也随之伸到最前面。

(3) 鸟类走路与人类不同,鸟类走路时腿部关节的弯曲方向与人类的腿的弯曲方向正好相反。在爪子离地抬起向前伸展的时候,趾关节的运动轨迹呈弧线形。

图 4.43 所示的是鸡走路的时候脚划过的运动轨迹,以及随着迈步的动作鸡爪的收放变化。图 4.44 所示的是鹅走路的动作。

图 4.43 鸡走路时脚划过的运动轨迹

图 4.44 鹅走路的动作

2. 鸭、鹅的划水动作规律

(1) 双脚前后交替划水,动作柔和,呈弧线形运动。

(2) 左脚逆水向后划水时,脚蹼张开,形成外弧线形运动,动作有力;右脚同时向上回收,脚蹼紧缩,呈内弧线形,动作柔和,以减小水的阻力。

(3) 身体的尾部随着脚在水中向后划和向前收的运动会稍微向左右摆动。

图 4.45 所示的是鸭子划水的动作。

以上描述的是鸟类的基本运动规律,但在动画片的实际创作中,我们要根据影片的艺术风格做出动作或节奏上的特定设计,还要结合动画片中角色的性格特征来塑造形象,并根据剧情设计特定的动作。

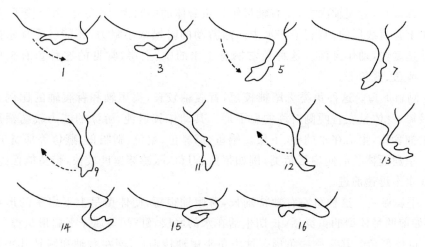

图 4.45 鸭子划水的动作

4.4 鱼类动物的基本运动规律

鱼类是生活在水中的一种脊椎动物,但在水中生活的动物不都是鱼类,还有其他脊椎动物和无脊椎动物。鱼类必须是终生生活在水中的脊椎动物,必须使用鳍来行动,必须要靠鳃来呼吸,只有具备这三个特点才能称为鱼类。

4.4.1 鱼类的身体结构分析

在研究鱼类的运动规律之前,我们先要了解一下鱼类身体的外形构造。鱼的身体分为三段,即头部、躯干和尾部。身体上还有胸鳍、腹鳍、背鳍、臀鳍和尾鳍。在鱼腹内部肠胃上方有一个叫鱼鳔的大气囊,主要用来控制鱼类身体在水里的浮沉。水越深,水的压力越大,水的浮力也增加。鱼类下潜时,要从鱼鳔内排出一些气体,使体积变小,身体就会下沉。相反,鱼类要从深层上升时,鱼鳔就会吸进一些气体,腹腔膨胀,体积增大,鱼身体的浮力也增大了,这样就可以从水中浮升起来。

这些形体上的外部构造是鱼类适应水下环境的一个很重要的条件。鱼类生存的水下环境错综复杂,为了适应不同的环境,就形成了与特定环境相适应的体形。鱼类的体形和它的运动动态有密切的关系,所以研究鱼的运动规律还有必要区分鱼类的体形。

鱼类的体形是依据鱼身体的三个体轴的长短比例来确定的。从头部到尾部称为头尾轴,从背顶到腹部称为背腹轴,从左侧到右侧称为左右轴。以这三个体轴的长短比例来分类,鱼类大体可分为下面 4 种类型。

(1) 纺锤形鱼。这是一般鱼类的标准体形,整个身体呈纺锤形且稍扁。这种体形的

鱼类头尾轴最长,背腹轴次之,左右轴最短。鱼身体的中间大,两头尖,像个梭子一样。这种鱼基本上是流线形的,有利于在水中向前游动的时候减小阻力,还能经受住水的压力,因此游泳速度快,动作灵活。这种鱼常栖息于水的中、上层,常见的这种鱼有金枪鱼、黄鱼、青鱼、鲤鱼、鲨鱼等。

(2) 侧扁形鱼。这种鱼类头尾轴较短,背腹轴较长,头尾轴和背腹轴的比例差不多,左右轴最短,身体呈左右两侧对称的扁平形。其动作较迟钝,游泳的能力较纺锤形差,难以快速追捕食物,生活在水的中、下层。鲳鱼、蝴蝶鱼、蝙鱼、胭脂鱼、燕鱼等都属于侧扁形的鱼类。窄扁而体长的侧扁形鱼类,例如带鱼、刀鱼等,游泳速度较快,带鱼能像蛇一样扭动身体在水中迅速前进。

(3) 平扁形鱼。这种鱼左右轴特别长,背腹轴很短,使体型呈上下扁平的形状,行动迟缓,不如前两种体型的鱼灵活,长期生活在水的底层,魟、鳐等属于平扁形鱼类。

(4) 棍棒形鱼。其又称鳗鱼形。这类鱼头尾轴特别长,而左右轴和腹轴几乎相等,都很短,使整个体形呈头小尾尖的棍棒状。其游泳能力较侧扁形和平扁形鱼强,适合于在水底泥土中穴居生活,如黄鳝、鳗鲡等。

4.4.2 各种类型鱼的运动规律

1. 鱼类游动遵循的原则

每种动物都有区别于其他动物的运动方式,鱼类也不例外。鱼类的基本运动规律遵循以下几个原则:

(1) 鱼开始游动的时候,身体前部一侧的肌肉会收缩,头部偏向收缩的一侧,接着身体前部另一侧的肌肉收缩,头部又偏向另一侧,通过肌肉的交换伸缩,使鱼的身体左右摆动,为鱼的游动提供动力。如此循环往复下去,鱼就能向前游动。

(2) 摆动身体上的鳍,辅助鱼的游动。背鳍和臀鳍在游动的时候起平衡、稳定的作用。尾鳍和尾部肌肉左右交替伸缩,相互配合,推动鱼体前进,并且掌握鱼游动的方向。胸鳍和腹鳍配合鱼体转身,调整鱼体的升降,控制鱼体的启停。

(3) 鳃孔向后喷水,通过调整呼吸来调节运动。鳃可以吸进溶解在水中的氧气,排出废气。鱼类可以利用鳃孔有力地喷出废气的时候产生的推力进行游动。假如鱼要向左转,它会紧闭左侧鳃,强迫口中的所有水从右侧鳃孔有力地喷出来,此时身体就会向左产生转向。

(4) 鱼的游动必须遵循曲线运动的规律。

图 4.46 所示的是鱼通过身体左、右两侧肌肉的交替伸缩克服水的阻力,产生了游动的动作。图 4.47 所示的是鱼克服水的阻力,沿着曲线的运动轨迹进行游动。图 4.48 所示的是鱼游动的曲线轨迹。图 4.49 所示的是鱼在水中游动,然后发力从水面上一跃而起,跳出水面的动作。

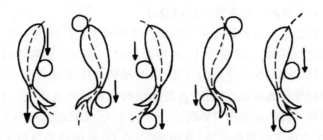

图 4.46　鱼克服阻力游动

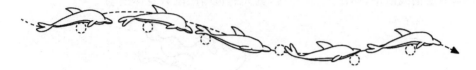

图 4.47　鱼克服阻力沿曲线轨迹游动

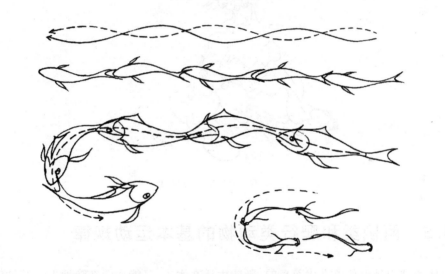

图 4.48　鱼游动的曲线运动轨迹

图 4.49　鱼从水中跃起出水的动作

2. 根据鱼类的体型大小分析鱼的运动特点

鱼类可以分为大鱼、小鱼和长尾鱼。大鱼的体形较大,身体较长,鱼鳍相对较小,它们在运动的时候身体摆动的曲线弧度较大,缓慢而稳定。当停留原地时,鱼鳍缓慢划动,鱼的尾巴轻轻摆动,例如鲸鱼等。小鱼的身体小,游动的动作快且灵活,变化较多。其动作节奏短促,常有停顿或突然的窜游动作,在游动的时候曲线弧度不大。长尾鱼鱼尾宽大,质地轻柔,动作柔和、缓慢,在水中身体的形态变化不大,长长的鱼鳍和鱼尾会跟随身体做摆动,例如金鱼,金鱼游泳的动作缓慢、柔和,体态多姿,鱼尾的动作由于质地轻薄加上水的浮力缓慢而柔软,呈曲线运动,鱼尾形态的变化也比较多。图4.50所示的是金鱼的游动动作,沿着曲线游动,动作柔和、舒缓,宽大的鱼鳍跟随着身体摆动。

图 4.50 金鱼的游泳动作

4.5 两栖类和爬行类动物的基本运动规律

两栖类动物是由鱼类进化而来的,既能生活在水中,又能生活在陆地上。其幼体在水中生活,用鳃进行呼吸,长大后用肺兼皮肤呼吸。两栖类动物可以爬上陆地,但是不能离开水,因为可以在两处生存,所以称之为两栖类动物。它们是脊椎动物从水栖到陆栖的过渡。两栖类动物是冷血动物,它们通过自己的行为调节自己的体温。例如到有阳光照射的地方晒太阳取暖,可以使体温升高,藏到树荫下或洞穴中,可以使体温降低。

从生物学方面进行论证,爬行类动物起源于两栖类动物。但是爬行类动物比两栖类动物有进一步的发展,逐渐摆脱了靠水生活的依赖性,变为更适应陆上生活的动物。爬行类动物可以分为有足和无足两类,例如有足的鳄鱼、龟、蜥蜴和无足的蛇等。

4.5.1 有足类爬行动物的运动规律

有足类爬行动物的运动具有自身的特点,在爬行的时候与四肢兽类动物的走路步法相同,四肢以对角线的形式前后交替运动,而有尾巴的爬行动物,尾巴会伴随着身体的运动产生左右摇摆,以保持平衡。

1. 鳄鱼

鳄鱼生有四只短肢,只能支撑笨重的身体做贴地爬行。它的外观形态很丑,动作比较迟钝,性情很暴躁。鳄鱼的尾巴很长,而且很有力,在游泳的时候尾巴是强有力的动力来源。鳄鱼的肋骨连在颈椎上,头部不能向两侧转动,只能上下活动。鳄鱼在陆上爬行的时候动作很迟钝。其四肢运动做对角线的交替步法,支撑着沉重的身体前进。鳄鱼的前肢生有五指,后肢生有四趾。在游泳的时候四肢伸开,不缩回身体的侧面,依靠长尾巴的摇摆推动身体向前游。当鳄鱼浮在水面上游动的时候,几乎看不到它的头部和身体的动作,只看到它很平稳,像枯木似的在水面上漂浮游动,游动的速度非常快。图4.51和图4.52所示的是鳄鱼的爬行动作。

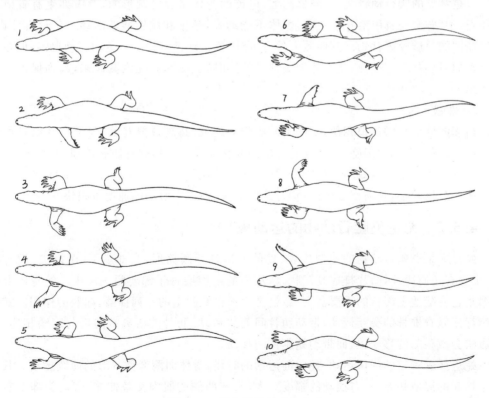

图4.51 鳄鱼的爬行动作(一)

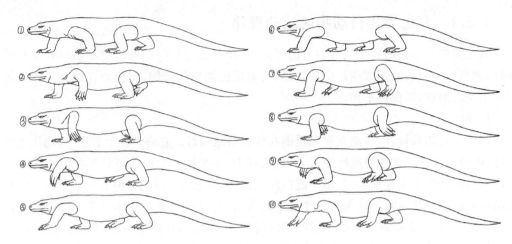

图 4.52 鳄鱼的爬行动作(二)

2. 龟

龟是常见的爬行动物之一,与鳖同类,龟类的身体是扁椭圆形的,背腹部生有骨甲化的硬壳。其脊椎与背甲溶在了一起,躯体不能动弹,颈椎和尾锥能够活动。龟没有牙齿,依靠嘴部的角质咬碎食物。其四肢上长有五趾,各个趾都有钩爪。龟的行动迟钝,但在遇到敌害的时候却反应敏捷,能突然把头部、尾巴和四肢缩回硬壳内藏起来,起到保护身体的作用。

3. 蜥蜴

蜥蜴的外形与鳄鱼很相似,皮肤由角质鳞片组成,排列成复瓦状,身上有花纹且色彩艳丽,皮肤下面有色素细胞,可以随着环境的变化而变色。蜥蜴有四肢,四肢上有五趾,各个趾上有锐利的爪。蜥蜴的再生能力很强,断掉的尾巴两三月后还能再生长出来。蜥蜴的身体一般比较小,其动作很敏捷,爬行速度很快,在水中游动的速度也很快。

4.5.2 无足类爬行动物的运动规律

蛇是无足类爬行动物的典型代表,蛇的外形是长圆筒形,头部扁平,尾巴尖,没有四肢,全身有角质鳞片,鳞片排成复瓦状,鳞片外的细胞层每年都要脱一次皮。蛇身体上的腹鳞是它在陆地上爬行的重要器官,腹鳞是生长在蛇腹上的一列横鳞,起肢的作用。蛇类的爬行依靠脊椎骨的交互运动,带动肋骨间筋的活动,肋骨的游离端向后与腹鳞相连,所以腹鳞会做跟随的移动,从而带动蛇躯体的移动。

蛇遵循着特定的规律运动,蛇向前运动的时候,身体向两旁做S形的曲线运动。其头部呈抬起的离地状态,左右摆动的幅度不大,头部两侧的肌肉交替伸缩,带动头部左右摆动,伴随着头部的摆动,动力逐渐向后传递,进而带动整体摆动,并且越靠近尾部摆动的幅

度越大,这样就可以产生不间断的动力,使躯体不断前进。

蛇游泳的时候也是以不规则的曲线运动向前行进的。

4.5.3 两栖类动物的运动规律

这里以两栖类动物中的典型代表——蛙类为例研究两栖类动物的运动规律。蛙的后肢较长,肌肉发达,趾间生有蹼,擅长跳跃和游泳。蛙在陆地上以跳跃为主,在水中的时候以游泳为主。蛙跳跃的时候先下蹲身体,后腿用力蹬出,把身体弹起,呈抛物线的运动轨迹落地。蛙游泳的时候姿势优美、动作柔和、节奏感强,四肢协调配合,以后腿的屈伸作为前进的动力。其双腿向后蹬水时的弧度较大,身躯顺势向前窜,同时前肢并拢向前伸出,接着后脚并拢收回,前肢做弧度收缩,身体在一张一弛的动作之间变化。然后双腿继续向后蹬,如此循环往复。在这个过程中,蛙的脚蹼也会随着后腿的屈伸动作有张合的变化。

成年的蛙用肺部呼吸,没有尾巴,但是蛙的幼体用鳃呼吸,而且是有尾巴的。蛙的幼体是蝌蚪,蝌蚪的尾巴很发达,在游泳的时候依靠尾巴的左右摆动产生前进的动力。蝌蚪的头部和身体是连在一起的三角状的形体,看不出明显的躯干,在游泳的时候头部和尾巴之间摆动的幅度较大,呈曲线形的运动轨迹,动作节奏也比较快。蝌蚪的体型小,肢体区分不明显,看不到表情。在动画片的创作中,动画设计人员往往通过刻画蝌蚪的尾巴动作的快慢节奏来表现它们的情绪,观者根据动作的节奏的快慢可以理解剧情的发展,这样的表现形式也会有比较好的效果。

我们常见的蛙类有沼蛙、泽蛙、雨蛙、树蛙、蟾蜍等,它们都遵循这样的运动规律。

以上讲述的是动物的分类及它们的基本运动规律,这是针对不同动物的特点分析各个种类动物的一般特性,以便于大家在动画创作中进行借鉴。但是在实践中动物的动作千变万化,不可能一成不变,为了把动画中的各种动作表现得更加生动、合理,大家要在熟悉各类动物的形象特征和它们的动作特点的基础上多观察、多练习,积累丰富的经验,并融会贯通,以不变应万变。

4.6 本章小结

本章分析了动物的身体结构,对猴、虎、马、蛙、鸽子等动物与人的肢体结构进行了对比分析;将兽类动物分为爪类和蹄类,结合爪类的豹子、狮子、狗、兔子、猫、袋鼠等实例以及蹄类的马、鹿等实例分别讲解了走路、跑步和跳跃的运动规律;分析了鸟类的身体结构,将鸟类分为飞鸟和家禽两类,分别讲解了阔翼类飞鸟和短翼类飞鸟的飞行运动规律,并讲解了家禽的走路、游水等运动规律;将鱼进行了分类,并针对不同身体结构的鱼介绍了各自的运动规律,然后以蛙、鳄鱼、乌龟、蛇为例介绍了两栖类和爬行类动物的运动规律。本章中提供了大量的图片素材供读者使用。

作业题 4

1. 设计制作老虎走路的一个完步。
2. 设计制作马走路的一个完步。
3. 设计制作豹子循环走路的动作。
4. 设计鹿连续跳跃的动作。
5. 设计制作大雁在空中飞翔的动作。
6. 设计制作鸭子在水中划水的动作。
7. 设计制作鲤鱼在水中游动的动作。
8. 设计制作海豚在水中游动,然后出水入水的动作。
9. 设计制作蛇在地面上爬行的动作。
10. 设计制作鳄鱼在地面上爬行的动作。

第 5 章

自然现象的基本运动规律

本章学习目标
- 掌握自然现象的特点。
- 掌握各种自然现象的运动规律。
- 掌握风、雨、雷、电等自然现象实例的创作方法。

本章分析了风、火、水、雨、雪、雷电、烟汽、爆炸等自然现象的特点,讲述了各自的运动规律,并且在整章中穿插介绍了多个典型的应用实例。

5.1 风的运动规律

风是自然界中冷热空气对流所产生的空气流动现象,是无形的气流。一般来讲,我们是无法辨认风的形态的,在动画片中主要通过被风吹动的各种物体来表现。例如通过描述蜡烛的火苗被风吹直到熄灭的过程,草的左右摇摆,飘动的废纸、树叶、旗帜、纸屑或灰尘等,通过这些物体的随风飘动来表现风的运动形式。在动画片中表现自然形态的风大体有下面几种方法。

1. 运动线表现方法

这种方法通常用来表现比较轻薄的物体,例如树叶、纸张、羽毛等,当它们被风吹离了原来的位置在空中飘荡时可以用物体的运动线来表现。在使用运动线表达风的过程中,要通过物体的运动形态体现出风力的强弱变化,物体与运动方向之间角度的变化,迎角时上升,反之则下降,还有物体与地面之间角度的变化,接近平行时下降速度慢,接近垂直时下降速度快。图 5.1 所示为飘落的树叶,图 5.2 所示为飘落的纸张,图 5.3 所示为飘动的羽毛。

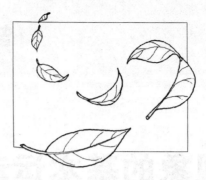

图 5.1　飘落的树叶

图 5.2　飘落的纸张

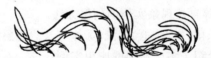

图 5.3　飘动的羽毛

2. 曲线运动表现方法

这类物体的运动线是曲线，物体不离开原有位置，通常用来表现微风、清风等。一端固定在一定位置上的轻薄物体，被风吹起后发生迎风飘扬的变化，吹起的物体多数质地柔软、轻薄，可以通过这些物体的曲线运动表现风，常用头发、衣襟、旗帜、绸带、窗帘、纸张或树叶等载体进行表达。图 5.4 所示为飘动的旗帜。

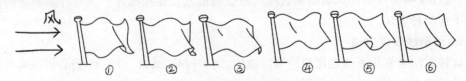

图 5.4　飘动的旗帜

3. 流线表现方法

这种方法就是按照气流的运动方向、速度画出疏密不等的风的动势流线，以表示风

势。在流线范围内画上被夹杂在气流中运动的沙石、纸屑、树叶或者雪花等物体。通常使用流线的方法表达大风、狂风、旋风、飓风、龙卷风等风力强、风速快的风。图5.5～图5.7分别使用了流线的方法表现大风、龙卷风和旋风。

图 5.5　用流线表现的大风

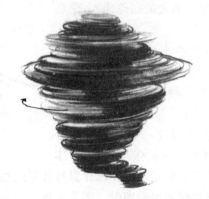

图 5.6　用流线表现的龙卷风

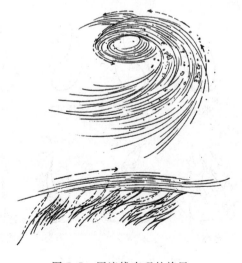

图 5.7　用流线表现的旋风

5.2 火的运动规律

火是可燃物体在燃烧时发出的光和焰,由燃烧的微粒和气体组成。火焰燃烧受到周围空气流动的影响,火焰最热的部分在火的中央,火的燃烧使中央的热空气上升,致使旁边的冷空气冲入取代热空气的位置,这部分冷空气受热之后又上升,一直重复这个过程。由于冷空气的流动形成不规则形状的火焰,从火焰的底部向里和向上移动。从整体来看,火焰是流畅地向上升起的动势,如图5.8所示,冷空气从火的底部冲入,受热之后上升。

在动画片中通常通过描绘火焰的运动来表现火。火焰的形状不规则,运动的特点也变化多端,从火焰的运动形态可以归纳为7种基本形式,即扩张、收缩、摇晃、上升、下收、分离、消失。火焰是一团气体,它可以突然燃烧或者熄灭,从上一帧到下一帧可以快速地改变它的体量,例如突然扩张与收缩,形体

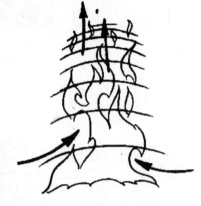

图 5.8 火的燃烧动态

可以快速变化,不用像一般事物的运动规律那样保持体量的稳定。通常,表现火焰燃烧的运动规律,将7种基本形态做交错组合即可。图5.9所示的是火焰的7种运动形态,这7种基本运动形态结合不规则的曲线运动就形成了火焰的运动规律。

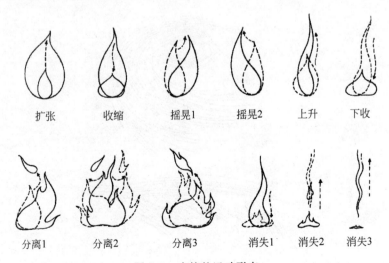

图 5.9 火焰的运动形态

火的运动变化多端,按照火焰的大小,将火的运动分为:小火运动、中火运动和大火运动。

1. 小火的表现方法

小火通常是单个火头,动作琐碎、跳跃,变化随机,例如油灯、蜡烛等。在表现小火运动时,可以随机组合火焰的 7 种基本形态,逐帧表现,然后做顺序循环或不规则的循环。图 5.10 所示的是小火的运动形态。图 5.11 所示的是蜡烛从正常燃烧到熄灭的全过程。

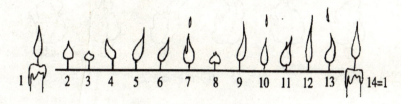

图 5.10 小火的运动形态

图 5.11 蜡烛熄灭的形态

2. 中火的表现方法

中火实际上是几个小火苗的组合,火的面积稍大,表现方法与小火苗类似,只不过要处理好中火整体和局部的关系,整体变化应当符合曲线运动的规律,局部可以参考小火的表现方法。例如柴火、炉火等就是几个小火进行组合。图 5.12 所示的是中火的运动形态,整体遵循曲线运动的规律蜿蜒上升,局部的小火苗遵循扩张、收缩、上升、下收、分离等形式做随机运动。

图 5.12 中火的运动形态

3. 大火的表现方法

大火的特点是火势大,火苗多,形态结构复杂。但是大火也具备火的 7 种运动形态,因此大火的运动规律和小火一致。大火是由无数小火苗组合而成的,小火苗互相碰撞,分分合合,变化多端。从运动节奏的角度分析,大火的底部运动最快,上部逐渐减慢,火焰变尖变细,分裂的越来越小,直到消失,在整个运动的过程中,火焰的形状都保持流畅和不断变化。与小火相比,大火中一个局部的火焰需要比较长的时间从底部烧到顶部。大火整体运动略慢,每帧画面都符合曲线运动的规律,大火具有层次感和立体感,通常使用多层叠加来表现,上层表现火焰的摇晃动作,下层表现上升分离动作。图 5.13 所示的是大火的运动形态。

图 5.13 大火的运动形态

5.3 水的运动规律

水是透明的液体,结构松散,在一般情况下,水遵循从高到低运动的特点,没有机械韧性。水的边缘光滑、圆润、流畅、自然,水的动态也很丰富,既有小水滴,又有波涛汹涌的大海,变化无穷。如果要做出水流动的真实感,必须把握好水运动的速度,如果速度太慢,给人的感觉就像是油或者粘稠的糖浆在流动,如果速度太快,又看起来不像液体。水的运动也会随不同的情景产生变化。在动画片中把水的动态归纳为7种基本的形式,即聚合、分离、推进、S形变化、曲形变化、扩散形变化、波浪形变化。

根据水的特点,又把水分为5种形态,即水滴、水花、水纹、水流、水浪。

1. 水滴

水存在表面张力,所以水积聚到一定的程度足以克服自身重力的时候就会滴落下来。水滴下落一般有积聚、分离、变形、分散几个过程,下落的水滴呈头大尾细的流线形,然后产生变形并拉长,落地的时候迅速变扁并分裂,向四周飞溅。积聚的过程比较慢,因此需要画更多的张数,分离、变形和分散的过程都比较快,因此画的张数较少。图 5.14 所示的是水滴从形成到滴落的过程。

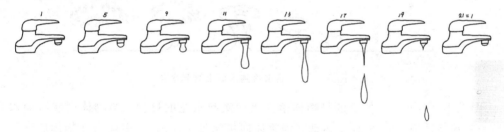

图 5.14 水滴

2. 水花

水遇到撞击的时候会从中央一点向四周扩散,飞溅起水花,水花扩散后随即降落。水花溅起时速度较快,升至最高点时,速度逐渐减慢。分散下落时,速度又逐渐加快。图 5.15 所示的是一滴水落到地面上溅起水花的过程。图 5.16 所示的是一团水落到地面上溅起水花的过程,水一开始呈团状,然后迅速扩散成不规则的片状,松散地连接在一起。当继续

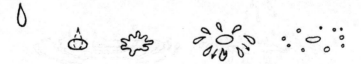

图 5.15 一滴水落到地面上溅起水花

向外扩散时,水的表面张力破裂,片状的水会分裂成水滴,继续单个地向外扩散。图 5.17 所示为一滴水落到水面上溅起水花。

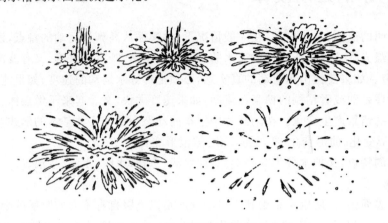

图 5.16　一团水落到地面上溅起水花

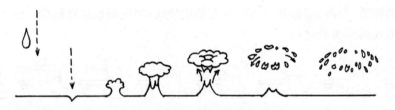

图 5.17　一滴水落到水面上溅起水花

图 5.18 和图 5.19 所示的是物体落入水面溅起水花的过程。当物体猛然砸向水面时,一些水被排挤而向外、向上运动。当物体向更深处下沉时,一瞬间会在物体后面留下一个空隙,这个空隙很快就被四周的水填充。当四周的水在中间相遇时,它们会形成一股射流从碰撞的中央垂直喷出,然后再分散为水滴下落消失。

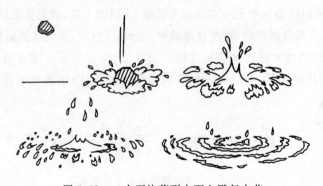

图 5.18　一个石块落到水面上溅起水花

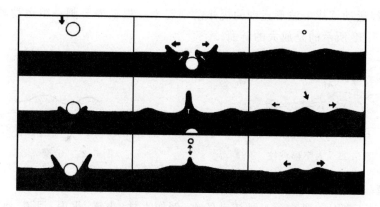

图 5.19 物体落到水面上溅起水花的剖面图

3. 水纹

水纹就是水面上的波纹,由于受力方式不同,会形成各种不同形状的水纹,有圆形的水圈,有人字形波纹,还有湖面上形成的涟漪。

1) 水圈

水圈指物体落入平静的水中,形成波纹,圆形波浪围绕物体落点向外扩散,圆圈越来越大,逐渐分离并消失。图 5.20 所示为水圈。

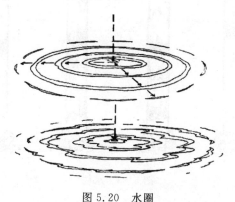

图 5.20 水圈

2) 人字形波纹

物体在水中前行,划开水面,形成人字形波纹,如鸭子、小船等在水中向前行驶,冲击水面形成人字形波纹,人字形波纹由物体的两侧向外扩散,向远方拉长、分离,直到消失。分离消失的水波速度不宜太快。图 5.21 所示的是鸭子向前行进在水面上形成的人字形波纹。

3) 涟漪

风吹在平静的湖面上,与水面摩擦,会形成涟漪。在表现涟漪时需要画几条波浪线,

使其按照曲线运动规律中波形运动的规律活动起来。根据需要画一组运动画面，可以循环拍摄。图 5.22 所示的是放大的涟漪。

图 5.21　人字形波纹　　　　　　图 5.22　涟漪

4. 水流

水流就是不断从一地向另一地流动的水，例如水柱、小溪、水渠、河流、瀑布等。这些都通过不规则的曲线形水纹表现流水，曲线水纹形态应有变化，以避免动作呆板。在两个大水纹之间应该画一些运动着的线条，以表现出流动感。在前、后两条曲线之间要找准水纹的位置，并绘制出中间变化的过程。水流一般以匀速表现，不可忽快忽慢。图 5.23 表现的是水柱，图 5.24 表现的是瀑布，图 5.25 表现的是河流，图 5.26 表现的是喷射的水流。

图 5.23　水柱

图 5.24　瀑布

图 5.25　河流

图 5.26　喷射的水流

5. 水浪

水在流动时如果遇到阻力就会形成水浪,水浪会受到风速、风向、风力、沙滩、岩石等因素的影响,从而大小不一、千变万化。在表现宽阔水面上的水浪时,可以分多层绘制,上层画大浪,中层画中浪,下层画小浪,速度也依次减慢,以表现出此起彼伏、变化多端的水浪。图 5.27 所示的是水浪的动态变化图。

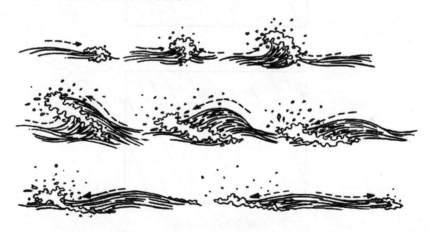

图 5.27　水浪

5.4　雨的运动规律

动画片中经常会出现下雨的镜头,雨是动画片中映衬环境、烘托气氛的重要手段。雨产生于云,云中的小水滴互相碰撞,合并增大,形成了雨滴。当雨滴不足以克服地心引力的时候就会降落下来,形成雨。这些雨滴受到重力和风力的影响不断下落,雨滴下落的路径一般是带有斜度的直线,如果雨滴下落的速度比较快,大家通常看到的是雨线。

为了表现动画片中雨的空间感,通常需要绘制前层雨、中层雨和后层雨,然后将三层雨叠加起来,这样将雨和场景合成之后显得具有层次感,也具有景深感,更加体现出真实感。前层雨离镜头最近,雨滴大而稀薄,离镜头远的雨滴小而密集,形成空间感。离镜头近的雨滴下落速度快,离镜头远的雨滴下落速度慢。

　　图5.28所示的是前层雨,使用比较粗的线条表达,每张动画之间的距离较大,雨点的速度较快,通常放置在画面中人物的前面。图5.29所示的是中层雨,使用略细的、较长的线条表达,线条比前层雨要密集,每张动画之间的距离也比前层雨要小,雨点的速度是中速。图5.30所示的是后层雨,使用比较细的线条表达,线条密集,比前层和中层都模糊,每张动画之间的距离比中层雨更小,速度较慢。

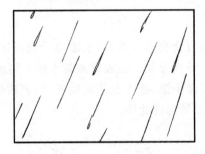

图5.28　前层雨

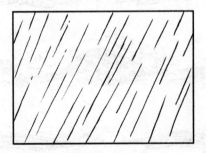

图5.29　中层雨

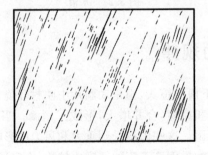

图5.30　后层雨

将前层、中层和后层的雨叠加到一起就可以表现出层次分明的纵深感。雨的动画一般使用单格拍摄。画雨的动画不能显得太机械,需要画一个比较长的循环,至少 24 格才不会显得太机械。表达出下雨之后,再在画面里加上雨点打在地面上溅起的雨花,就能比较完整地表现出雨的运动。

5.5　雪的运动规律

水蒸气受到低温的影响凝结成小冰凌,飘落下落,就形成了雪。雪花的特点是重量轻、体积大、呈薄片状,若受到风力影响,下落轨迹线是不规则的曲线,下落速度较慢,漫天飞舞。在制作雪的动画时要注意雪的运动轨迹不能太有规律,应尽量打乱,要随意一些。

为了表现出雪的纵深感,至少需要绘制三种不同大小的雪花,前层为大雪花,中层为中雪花,后层为小雪花,然后叠加到一起。注意,越往纵深方向,雪花越小,速度越慢。前层大雪花每张之间的运动距离大,速度快,中层次之,后层雪花小,每张之间的距离也小,速度慢。

一般情况下,应该设计好雪花的运动线,使每个雪花按照指定的轨迹运动,然后再确定每个雪花的位置,逐张描出每张画稿。通常绘制一套下雪图,循环使用,当轻柔的雪下落时,以不规则的弧线飘动,循环的格数比下雨要多,不能让观众注意到它的循环轨迹。图 5.31～图 5.33 所示的是前层雪、中层雪和后层雪的图例。

图 5.31　前层雪

图 5.32　中层雪

图 5.33　后层雪

另外,注意雪花飘落的总体趋势是向下的,而且路径是柔和的曲线,不能画的太直或太弯曲,路径一般不能向上走。

5.6　雷电的运动规律

在动画片中为了渲染气氛,强调故事发生的场景,经常会出现雷电的画面。雷电是由于带正负电荷的云相互吸引产生的火花放电的现象,在这个过程中产生的强烈闪光就是闪电。由于放电时温度瞬间升高,使空气突然膨胀,水滴汽化,产生了巨大的声响,这就是打雷。

在动画片中可以直接描绘闪电时天空出现的光束或者间接表现闪电时强烈的闪光对周围景物明暗变化的影响。通常,发生闪电的时候乌云密布,环境比较暗,当闪电猛然来临的时候,环境会突然变亮,使身处环境中的人的眼睛的瞳孔会迅速缩小。然后闪电瞬间消失,瞳孔来不及复原,又使眼前一片漆黑。接着瞳孔恢复正常,眼前又出现闪电之前的景象。因此,在闪电中会出现三种色调的切换,即阴云密布时的灰色、强烈闪光下的亮色、闪电消失时的黑色。图 5.34 所示的是闪电过程中环境色调的变化规律。

图 5.34　闪电时环境色调的变化

在动画片中通常通过直接和间接两种方式表现闪电。

(1) 通过树枝型和图案型两种方法直接表现闪电光带。图 5.35 所示的是树枝型闪电,图 5.36 所示的是图案型闪电。

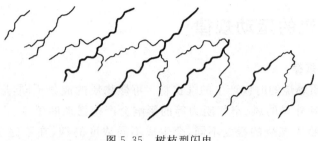

图 5.35　树枝型闪电

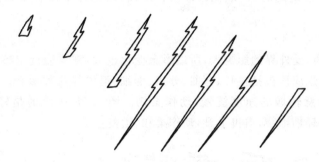

图 5.36　图案型闪电

（2）通过周围景物间接表现闪电。这种方法不直接描绘闪电光带，而是表现闪电急剧变化时的光线对周围人物或景物的影响。如图 5.37 所示，通过环境中的人物表现闪电的存在，开始阴云密布，然后在前层人物的边缘加上白光，表现环境变亮，接着环境中的人物全黑，天空全白。

图 5.37　通过周围景物表现闪电

5.7 烟汽的运动规律

1. 烟的运动规律

烟是可燃物质燃烧的时候产生的气状物。可燃物质的成分不同,形成的烟的颜色也不同。烟由于受到外界的风、空气阻力等的影响会产生摇动的感觉,也会对烟的形状和运动产生影响。物质燃烧的程度不同,会生成不同浓度的烟,在不完全燃烧的时候,烟比较浓烈,在完全燃烧的时候,烟比较清淡。所以,动画片中以轻烟和浓烟来表现烟的运动。

1)轻烟

由于轻烟较薄,受外界的影响大,所以形态变化也大,需要表现出整个烟体外形的运动和变化,表现轻烟应该包括拉长、弯曲、分离、变细、消失等几种形态。在绘制轻烟的过程中,大家应该注意轻烟的速度缓慢、动作柔韧。图 5.38 所示的是轻烟的运动过程。图 5.39 所示的是轻烟缭绕,冉冉上升,动作柔和、优美。

图 5.38 轻烟的运动过程

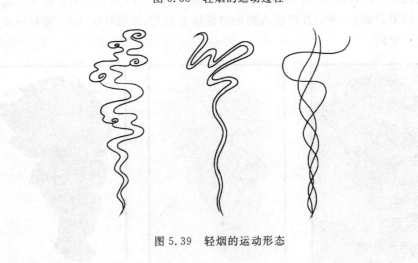

图 5.39 轻烟的运动形态

2)浓烟

浓烟的密度较大,形态变化较少,消失的速度也比较慢。表现浓烟的运动要兼顾整体和局部的变化,浓烟整体要有摇动和上升的运动,运动方式是流动式的。浓烟的局部通常

用一团团的烟球在整个烟体中上下翻滚运动。图5.40所示的是浓烟的运动形态,其中的烟球有的逐渐扩大,有的逐渐缩小,有的相互合并,有的相互分离,有的翻滚速度快,有的翻滚速度慢,表现出了浓烟滚滚的气势。图5.41所示的是一团浓烟的形态。图5.42所示的是浓烟从下向上翻滚的运动示意图。图5.43所示的是浓烟从生成到升起的运动过程。图5.44所示的是汽车排放的尾气的运动过程,可以做成一个循环,以重复使用。

图5.40 浓烟的运动形态

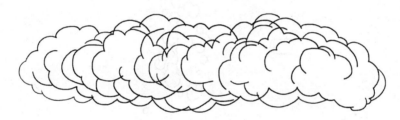

图5.41 一团浓烟

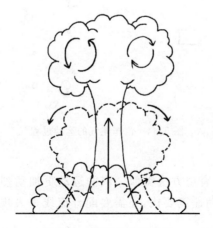

图5.42 浓烟的翻滚状态

图 5.43 浓烟的运动过程

图 5.44 汽车尾气的运动过程

2. 汽的运动规律

汽的表现方法与烟的表现方法类似。汽的运动更加猛烈，通常采用团絮状浓烟的表现方法，但是比烟的运动速度要快，还需要配合流线来表现。图 5.45 所示的是汽的运动过程。

图 5.45 汽的运动过程

5.8 爆炸的运动规律

物质在燃烧、受热或者被撞击的时候,若体积猛然增大,会发生爆炸。爆炸具有突发性,速度快,给观众以强烈的震惊感。在动画片中,表现爆炸的过程通常分为三个步骤,首先出现强烈的闪光,然后出现快速爆炸的动作,最后是较慢的消散动作。

1. 强烈的闪光

爆炸的开始动作非常快,由于开始爆炸太快,在爆炸之前需要有一个准备动作,把观众的视线吸引到发生爆炸的地方。通常使用明暗反差非常大的两种色彩表现闪光的强烈效果,闪光出现之后,从中心撕裂,快速发散。图 5.46 和图 5.47 所示的是爆炸前闪光的表现效果。

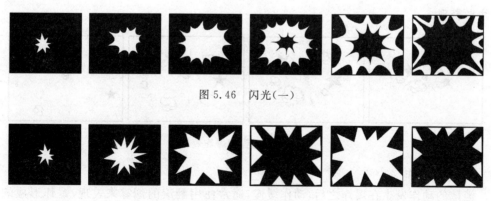

图 5.46 闪光(一)

图 5.47 闪光(二)

2. 爆炸动作

爆炸动作通常依附于被炸飞的物体来表现,包括爆炸物的碎片、尘土等。被炸飞的物体由爆炸中心沿抛物线的运动轨迹向四周扩散,扩散的速度与爆炸的力度,爆炸物的体积、重量等因素有关,并且碎片开始飞出的速度较快,接近最高点的时候速度减慢,降落的时候又逐渐加快。当爆炸规模比较大的时候,速度通常较慢,需要的张数较多;当爆炸规模比较小的时候,速度较快,需要的张数较少。图 5.48 所示的是爆炸时被炸飞的物体飞出的过程。

图 5.48　被炸飞的物体飞出的过程

为了表现爆炸的强烈冲击效果,通常在被炸飞的物体后面加上适当的发射线条、灰尘、星星等辅助元素,以加强冲击感。图 5.49 所示的是为了增强爆炸的冲击效果加入辅助线来表现。

图 5.49　增强的爆炸效果

3. 消散动作

消散的动作发生在爆炸之后,动作缓慢,通常使用翻滚的烟雾来表现,爆炸形成的烟雾逐渐扩散、消失,如图 5.50 所示。

图 5.50 爆炸之后消散的烟雾

5.9 本章小结

本章讲解的是自然现象的运动规律,结合风的特点,讲解了动画片中风的三种表现方法;结合火的特点,把火分为小火、中火和大火,并进行了运动规律的分析和讲解;结合水的特点,把水分为水滴、水花、水纹、水流和水浪,并且分别讲述了各自的运动规律;结合雨的特点,把雨分解为前层雨、中层雨和后层雨绘制,然后将三层叠加起来,表现出雨的层次感和空间感;结合雪的特点,把雪分为前层雪、中层雪和后层雪进行绘制,然后叠加到一起;雷电的变化速度快,讲解了直接和间接表现闪电的方法;结合烟和汽的特点,介绍了轻烟、浓烟和汽的运动规律;结合爆炸的特点,介绍了爆炸的闪光、爆炸的动作、消散的动作过程,对于每一种自然现象都提供了翔实、充分的图例供读者参考、学习。

作业题 5

1. 设计制作一组风吹灭正常燃烧的蜡烛的动作。
2. 设计制作水柱、水滴和水花的动作。
3. 设计制作一套闪电的动作。
4. 设计制作一套多层组合的下雨动作。
5. 设计制作一组爆炸的动作。

参 考 文 献

[1] 金辅堂. 动画艺术概论. 北京：中国人民大学出版社, 2006.
[2] 孙立军, 张宇. 世界动画艺术史. 北京：海洋出版社, 2007.
[3] 周兰平. 动漫的历史. 重庆：重庆出版社, 2007.
[4] 哈罗德·威特克, 约翰·哈拉斯. 动画的世间掌握. 孙聪译. 北京：中国电影出版社, 2012.
[5] 托尼·怀特. 动画师工作手册：运动规律. 栾恋译. 北京：人民邮电出版社, 2015.
[6] 张爱华, 钱柏西. 动画运动规律. 上海：上海人民美术出版社, 2015.
[7] 孙聪. 动画运动规律. 北京：清华大学出版社, 2005.
[8] 贾京鹏. 动画运动规律. 北京：中国青年出版社, 2013.
[9] 王亦飞. 动画运动规律. 沈阳：辽宁美术出版社, 2014.
[10] 时萌. 动画运动规律. 北京：中国建筑工业出版社, 2014.
[11] 威廉姆斯. 原动画基础教程：动画人的生存手册. 邓晓娥译. 北京：中国青年出版社, 2006.
[12] 张乐鉴, 张茫茫, 赵晨. 动画运动规律. 北京：清华大学出版社, 2013.
[13] 丛红艳, 于瑾, 方建国. 动画运动规律. 武汉：武汉理工大学出版社, 2005.
[14] 李艳霞. 动画运动规律及案例分析. 北京：中国水利水电出版社, 2014.
[15] 贾传玉, 张凡. 动画和原画. 北京：中国铁道出版社, 2009.
[16] 黄兴芳. 动画原理. 上海：上海人民美术出版社, 2004.

教 学 资 源 支 持

敬爱的教师：

 感谢您一直以来对清华版计算机教材的支持和爱护。为了配合本课程的教学需要，本教材配有配套的电子教案（素材），有需求的教师请到清华大学出版社主页（http://www.tup.com.cn）上查询和下载，也可以拨打电话或发送电子邮件咨询。

 如果您在使用本教材的过程中遇到了什么问题，或者有相关教材出版计划，也请您发邮件告诉我们，以便我们更好地为您服务。

我们的联系方式：

地　　址：北京海淀区双清路学研大厦 A 座 707

邮　　编：100084

电　　话：010-62770175-4604

课件下载：http://www.tup.com.cn

电子邮件：weijj@tup.tsinghua.edu.cn

教师交流 QQ 群：136490705

教师服务微信：itbook8

教师服务 QQ：883604

（申请加入时，请写明您的学校名称和姓名）

用微信扫一扫右边的二维码，即可关注计算机教材公众号。

扫一扫
课件下载、样书申请
教材推荐、技术交流